《第６號交響曲》、《曼費德交響曲》、《羅密歐與茱麗葉》

一首首悲憤的悼歌，便是他悲劇人生的真實寫照……

他，拋棄法律，選擇音樂；

他，經歷了一場悲劇性的婚姻；

他，享受了一段如暖流般的資助；

他，最終的死因至今仍是一個謎團。

他是芭蕾舞劇名家——柴可夫斯基！

Pyotr Ilyich Tchaikovsky

柴可夫斯基的悲愴與華麗樂章

李響 編著

《天鵝湖》、《睡美人》、《胡桃鉗》，擺脫單純的娛樂性，
展現高度的藝術性，使旋律成為芭蕾舞劇的靈魂

崧燁文化

目錄

目錄

第 6 章　晚年時光

附錄　柴可夫斯基年譜

目錄 ————————————————

代序 —— 來赴一場藝術之約

每個人都與藝術有緣。

不管你是否懂音樂，總會有一些動人的旋律在你人生經歷的各個場合一次次響起，種進你的心裡。

不管你是否愛音樂，總會有一些耳熟能詳的名字被一次次提起，深深刻在你的腦海裡，構成你的基本常識。

總有一次次的邂逅，你愕然發現某一段熟悉的旋律是來自某一位音樂巨匠的某一首經典名曲，恰如卯榫，完成了超越時空的契合。

永恆的作品，永恆的作者，是伴隨我們的文明之路一直前行的。而這套書，便是一封跨越世紀的邀請函，翻開它，來赴一場藝術之約。

它講的是音樂家的人生，同時用人生的河流串起每一處絕妙的風景，即音樂家們的作品。他們的生命從哪裡開始，他們有怎樣的家庭、怎樣的童年、怎樣的愛情、怎樣的病痛，又怎樣成長、怎樣探索、怎樣謀生，那些偉大的作品又是在什麼情況下誕生……你會在這裡一一找到答案。

他們其實不是藝術聖壇上那一張用來膜拜的畫像，而是跟我們每個人一樣，有血有肉，有哀有樂。巴哈（Johann Bach）一生與兩位妻子結婚，生有 20 個子女，但只有 10 個

代序

存活；天才的莫札特（Wolfgang Mozart）只有短短 35 年的人生，而舒伯特（Franz Schubert）更短，只有 31 年；華格納（Wilhelm Wagner）娶了李斯特（Franz Liszt）的女兒；布拉姆斯（Johannes Brahms）是舒曼（Robert Schumann）的學生；貝多芬（Ludwig van Beethoven）中年失聰；舒曼飽受精神病的折磨……每一首曲子，都不再是唱片上的音符，而是與鮮活的生命相連繫。你從未如此真切地感受那些樂曲是由怎樣的雙手來譜寫和演奏的。

當這許多位音樂家彙集在一起，便串起了一部音樂史，他們是音樂史的鏈條上最璀璨的珍珠。每一位藝術家都不是孤立的，而是互相呼應，他們是自己傳記中的主人翁，同時又是其他傳記主人翁的背景。有時，幾位名家同時出現或前後承接，你會發現他們在時間和空間上竟如此相近，你彷彿來到了 19 世紀維也納的鼎盛時期，教堂的管風琴、酒館的樂隊、音樂廳的歌劇、貴族城堡的沙龍，處處有音樂繚繞。你與他們擦肩而過，他們正在去宮廷演奏的路上，正在教堂指揮著唱詩班，正在學院與其他派別爭論。

你的音樂素養不再停留在幾段旋律、幾個名字上，你與藝術的連繫更加緊密。你會在一場音樂會上等待最精彩的樂章，你會在子女接受音樂教育時找出最經典的練習曲，你會在某個地方旅行時說出哪位音樂家曾與你走過同一段路。

更重要的 ── 你會更加深刻地感受到藝術的美好，享受精神的盛宴。貝多芬的《命運交響曲》（*Fate Symphony*），那雷霆萬鈞的激昂力量；舒伯特的《小夜曲》，那如銀河繁星般浪漫的夢境；華格納的《婚禮進行曲》，那如天宮聖殿般的純潔神聖；柴可夫斯基（Pyotr Ilyich Tchaikovsky）的《第一交響曲》，那如海上旭日般的華美絢爛⋯⋯

<div align="right">林錡</div>

代序

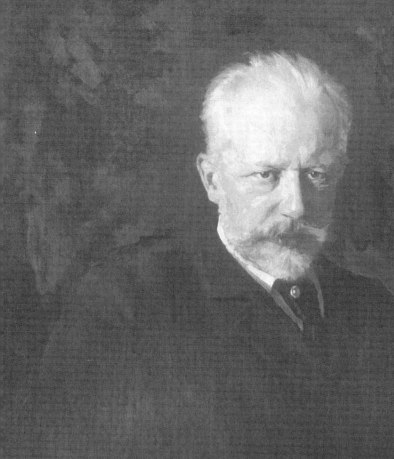

第 1 章　初識音樂，為之獻身

天才的誕生

　　西元 1840 年初，這是寧靜的一天，伊利亞看著妻子逐漸隆起的腹部，心中充滿了甜蜜。伊利亞・彼得羅維奇・柴可夫斯基（Ilya Petrovich Tchaikovsky）是沃特金斯克礦區一個官辦冶金廠的廠長，而妻子懷著的這個孩子是他的第三個孩子。這個中等貴族家庭的支柱想：「這要是個男孩就好了，我可以送他到學校唸書，將來讓他成為一個比我還要厲害的商人或者政客，光宗耀祖。」但是他絕對不會想到，妻子的肚子裡孕育著怎樣一個神奇的生命，他將為俄國的音樂發展提供多大的推進作用。現在伊利奇要做的，就是好好照顧妻子，等待著新生命的降臨。

> 俄國人的名字一般由三節組成，如彼得・伊利奇・柴可夫斯基，彼得為本人名字，伊利奇為父名，柴可夫斯基為姓。婦女姓名多以娃、婭結尾。婦女婚前用父親的姓，婚後多用丈夫的姓，但本人名字和父名不變。

　　5 月的一天，伊利亞在一天的操勞之後回到了自己的家。家中妻子亞歷山德拉挺著大肚子正在陽臺上休憩，而他的另外兩個孩子則在母親身邊嬉戲，一切都是那麼和諧。伊利亞坐到沙發上點了一支菸，靜靜地抽著，想像著新的孩子，新的生活。

5月7日，隨著一聲啼哭，伊利亞終於迎來了一個男嬰——我們的小彼得，未來的大作曲家！他將自己的孩子起名叫做彼得·伊利奇·柴可夫斯基，現在伊利亞的願望終於實現了，他得到了一個男孩。無疑，有著父親喜愛的童年是幸福的，小彼得有一個和睦美滿的家庭，而且家裡的經濟能力也足夠他和他的兄弟姐妹們接受一定的教育。

父親伊利亞早年畢業於礦山學校，此後擔任過礦山學校的教師，當過工程師和礦場總管。住在礦區附近的人都稱讚他是一位善良、謙遜、和藹可親而正直的人。這樣的人在礦區自然是很受歡迎，而且作為領導者，他沒有當時俄國官員的官僚習氣，十分親民，這也讓他和幾乎所有認識的人都有著很好的關係。

小彼得的母親叫做亞歷山德拉·安德烈耶夫娜（Alexandra Andreyevna Assier），是一位法國移民的女兒，祖輩移居於此是由於法國大革命的迫害。她是一位大家閨秀，從小就接受了很好的教育，在文學和音樂方面很有修養，能講一口流利的法語和德語。這樣一個母親也讓柴可夫斯基從小就受到了薰陶，擁有良好的教養。亞歷山德拉還很喜歡彈琴唱歌，性格非常開朗活潑。她喜歡將小彼得喚作「彼埃爾」，來表達自己對他的喜愛之情。

　　彼得的家庭是個大家庭，他有兩個哥哥尼古拉和伊利波特，一個可愛的妹妹亞歷山德拉，以及一對孿生弟弟阿納托利和莫傑斯特。由於彼得的母親是父親的第二任妻子，因此小彼得還有一個早早就出嫁離開家的同父異母的姐姐。

　　因為母親的緣故，小彼得家裡面經常會舉辦一些家庭活動或者是邀請一些客人來家裡舉行宴會，這時大家往往會彈琴唱歌，非常熱鬧。母親的歌聲十分甜美，所有的賓客都很喜歡。彼得‧柴可夫斯基幼年時經常聽母親哼唱一首名叫《夜鶯》的歌，那低迴婉轉的歌聲給他留下了非常深刻的印象。以至於他一生中每當聽到這個旋律，便會想起他摯愛的母親，不禁熱淚盈眶。無論之後走向何處，這首歌曲的旋律總是會在他腦海中縈繞不止。可以說母親彈琴唱歌的興趣愛好，一定程度上為我們的大作曲家，走上音樂道路發揮了啟蒙作用，她獨有的受教育經歷和修養也讓柴可夫斯基從小就受到了系統的訓練。但是最大的功勞還不是母親的，慢慢發掘小彼得的敏感神經和對於音樂喜愛的第一個人應該是他幼年時的女家庭教師芬妮。

　　西元 1844 年，母親幫尼古拉和她的姪女麗迪亞請來了一位法國女家庭教師芬妮‧裘爾巴赫來教導他們閱讀和學習。彼得堅持要和他們一起上課。柴可夫斯基家的孩子們

從小就被培養成按照規定的作息時間學習、玩耍的習慣。小彼得非常勤奮好學，也很聰明，每當芬妮讓大家閱讀文學作品時，他總是聽得特別認真，聚精會神，生怕錯過什麼；然而一到了玩耍時間，他的鬼點子又最多，總是可以玩得很盡興。每次大家輪流講故事的時候，天資聰穎的小彼得經常講得繪聲繪影，引人入勝。彼得六歲時就能流暢地閱讀法文和德文書籍；七歲時便能用法文寫詩。但是細心的芬妮卻發現這個聰明可人的小孩卻有一顆非常敏感、極為脆弱的「玻璃心」。「彼得實在敏感得過分，因此不得不十分小心地對待他。微不足道的小事都會刺傷他。他是一個『脆弱的』孩子。談不上懲罰他的問題，哪怕稍加批評，比如別的孩子毫不在意的一個責備字眼，他都會記在心中，並使他感到驚恐不安……」因此芬妮一直對小彼得呵護有加，生怕傷害了他。

有一次過節，家裡來了許多客人，整個晚上所有人都在彈琴、唱歌、欣賞音樂，大人和孩子都玩得很高興。可是晚會快結束時，芬妮發現小彼得不見了蹤影，趕快跑去兒童間尋找。她發現小彼得正躺在床上，眼裡閃著淚花。

芬妮趕快去撫慰他，詢問到底發生了什麼，他哭著說：「啊，這音樂，這音樂……」其實當時音樂聲早已停止了。

「快把這音樂趕走吧，它總是在我這裡，它就在這裡！」小彼得指著自己的頭抽泣著說，「它讓我靜不下來！」芬妮此時有種預感 —— 這孩子將來可能會與音樂有很大的緣分。

小彼得經常會一個人坐在陽臺上，靜靜地聽著遠處漁舟上，不時傳來的漁民淒婉低沉的歌聲，他一動不動，無論誰叫他都聽不到，誰也沒辦法把他從陽臺帶進臥室，好像那歌聲把他的魂都勾走了。小彼得小時候最喜歡的東西是父親房間裡的那個大大的音樂盒。他常常從裡面聽到許多美妙動人的歌曲，每當聽到這些歌曲，他整個人就會非常愉快。他第一次聽莫札特的歌劇《唐·喬凡尼》中的詠嘆調就是從這個音樂盒中聽到的，他非常喜歡這首曲子，大概他一生對於莫札特的崇拜與喜愛就是從這個時候開始的。

小彼得 5 歲時，家裡為他請來了一位鋼琴教師 —— 瑪利亞·瑪爾柯夫娜·帕里契柯娃。小彼得學得很認真，每天一連幾個小時坐在鋼琴前，再加上他與生俱來的音樂天賦，只用了兩三年時間就可以和老師一樣能識譜了。

莫札特 (1756 —— 1791)

歐洲最偉大的古典主義音樂作曲家之一。35 歲便英年早逝的莫札特，留下的重要作品總括當時所有的音樂類型。在鋼琴曲和小提琴曲的創作方面，他無疑是一個天

分極高的音樂家，譜出的協奏曲、交響曲、奏鳴曲、小夜曲、嬉遊曲等成為後來古典音樂的主要形式，他同時也是歌劇方面的專家，他的成就至今不朽。

音樂盒

於西元 1796 年由瑞士人發明，它的發音部分由滾筒和簧片兩部分組成。音樂盒的製作技藝精湛，其清澈、透亮的音質給人們帶來美妙的享受。

《唐璜》

是 19 世紀浪漫主義詩人拜倫 (George Gordon Byron) 的代表作，是一部長篇詩體小說，透過描寫主角唐璜在西班牙、希臘、土耳其、俄國和英國等不同國家的生活經歷，展現了 19 世紀初歐洲的現實生活，尖銳抨擊了歐洲封建勢力和君主政體。

詠嘆調即抒情調

這是一種配有伴奏的一個聲部或幾個聲部以優美的旋律表現出演唱者感情的獨唱曲，它可以是歌劇、輕歌劇、神劇、受難曲或清唱劇的一部分，也可以是獨立的音樂會詠嘆調。詠嘆調有許多通用的類型，是為發揮歌唱者的才能，並使作品具有對比性而設計的。

　　其實在上這些鋼琴課之前，小彼得已經非常喜愛手風琴演奏的曲調《唐·喬凡尼》、貝里尼（Vincenzo Salvatore Carmelo Francesco Bellini）和葛塔諾·董尼采第（Domenico Gaetano Maria Donizetti）的歌劇中的曲調，並設法把這些曲調都在鋼琴上彈奏出來。之後，有一位波蘭客人向小彼得介紹了蕭邦（Fryderyk Franciszek Chopin）的瑪祖卡，這孩子竟然就自學彈出了兩首瑪祖卡。

　　瑪祖卡是波蘭的兩種民間舞曲瑪祖爾和瑪祖列克（用瑪祖爾舞曲體裁寫成的音樂作品）流傳到法國後的通稱。18 世紀起逐漸流行於歐洲各國，並按法國習慣統稱為瑪祖卡。各國的宮廷舞會和舞劇編導們根據波蘭瑪祖爾舞整理加工的舞會舞蹈和舞臺形式，也都稱為瑪祖卡。音樂節奏為中速的三拍子，重音變化較多，以落在第二、三拍上較為常見。舞蹈活潑、熱烈。舞步以滑步，腳跟碰擊，男的單腿跪、女的繞行以及雙人旋轉等為主。舞劇《雷蒙達》、《天鵝湖》，歌劇《伊凡·蘇薩寧》中都有瑪祖卡。蕭邦曾以此音樂體裁寫成多部名作流傳於世。

　　西元 1848 年，伊利亞·彼得洛維奇·柴可夫斯基以少將的軍銜離開了政府職位，他退休後全家人先遷居莫斯科，後又移居聖彼得堡。他們忠心的女家庭教師芬妮被辭

退了，尼古拉和彼得被送進了學校。彼得還跟著一位很不錯的教師上些音樂課並且會被帶去聽些歌劇。可是之後的疾病和父親的新調任導致小彼得與家人分離，加上音樂學習的被迫中斷，為小彼得的生活帶來了很大的打擊。這一切直到父親在西元 1852 年再次退休才得以緩解。

歌劇

將音樂（聲樂與器樂）、戲劇（劇本與表演）、文學（詩歌）、舞蹈（民間舞與芭蕾）、舞臺美術等融為一體的綜合性藝術，通常由詠嘆調、宣敘調、重唱、合唱、序曲、間奏曲、舞蹈場面等組成（有時也用說白和朗誦）。早在古希臘的戲劇中，就有合唱隊的伴唱，有些朗誦甚至也以歌唱的形式出現；中世紀以宗教故事為題材，宣揚宗教觀點的神劇等亦層出不窮。但真正稱得上「音樂的戲劇」的近代西洋歌劇，卻是 16 世紀末、17 世紀初，隨著文藝復興時期音樂文化的世俗化而應運產生的。

求學法律學校

　　西元 1850 年 8 月，母親帶著 10 歲的小彼得來到了聖彼得堡，把他送到了當地的一所法律學校讀預科。在當時的環境下，就算他們看到了柴可夫斯基的音樂天賦，也不能完全把寶壓在音樂上面。對於這些中產階級家庭來說，把孩子送到法律學校讀法律才是快速進入上層社會的方式。而且，這個法律學校是一所上流社會的寄宿制學校，可以鍛鍊小彼得的獨立生活能力，並使其結交更多上流社會的人。但是小彼得生性脆弱，很依賴父母，這確實讓母親很頭痛，所以為了幫助兒子更加能適應新環境，母親留在聖彼得堡住了將近兩個月。

　　在母親相伴的日子裡，小柴可夫斯基總是會央求和母親待在一起，而不願去上學。有時候拗不過他，母親就帶著他去歌劇院看歌劇。說來也怪，明明很煩躁的小彼得一聽到音樂就會立刻安靜下來，一句話也不會多說，也不會哭著要找媽媽了。

聖彼得堡市

俄國著名城市，建於西元 1703 年。在俄國歷史上，聖彼得堡也是一座英雄的城市，位於普里涅夫低地的西部、涅瓦河和芬蘭灣的匯合處 —— 涅瓦河口三角洲列島上。

但是，即使母親再捨不得小彼得也終有一別，兩個月後，母親終於下定決心離開聖彼得堡回家了。小柴可夫斯基無論怎樣哭喊都無濟於事，他緊緊揪著母親的衣角不放，人們只得將他硬生生地拽開。他在母親的馬車後面追了很久，直到再也看不到了，才明白一件事情——以後的生活就要靠自己了。但是，他還是很難適應法律學校的生活。初次獨自離開家的他很想念家中的鋼琴、父母、兄弟姐妹。而且他還十分想念芬妮小姐，想念跟著她讀書的日子。這種思念之情讓他越來越孤僻，小彼得想：「要是再看不到家人，我就要爆炸了！」

西元 1852 年 5 月，老柴可夫斯基退休，靠退休金和儲蓄維持生活，全家人在聖彼得堡定居。終於，柴可夫斯基可以和家人一起生活了。此時他已讀完預科，順利進入了法律學校；他也逐漸適應了這種學習模式，開始認真讀書，成績一直很好。

柴可夫斯基在法律學校學習一直很認真，就算是枯燥無味的課程，他也能夠一絲不苟。這得益於他從小良好的家教。當時法律學校將音樂列為選修課程，在這裡他初次正式學習音樂課。有一次大家一起欣賞了樂曲《海鷗》後，柴可夫斯基立即在鋼琴上憑記憶彈出了整首曲子，令大家對他讚歎不已。從那時起，柴可夫斯基開始嘗試著作曲。

他經常去劇院欣賞歌劇，尤其鍾情於莫札特和格林卡（俄語：Михаи́л Ива́нович Гли́нка）的歌劇。義大利歌舞劇團在聖彼得堡演出的莫札特歌劇《唐璜》給他留下了難以磨滅的印象。多年後柴可夫斯基回憶道：「《唐璜》使我第一次產生了對音樂的強烈印象。它激起我一種神聖的喜悅感，而這種喜悅感後來產生了成果……多虧莫札特，我才將生命奉獻給了音樂。」

此後，一家人在一起生活得很快樂，直到西元 1854 年 7 月，柴可夫斯基的母親死於霍亂。母親的去世給 14 歲的柴可夫斯基帶來了撕心裂肺的傷痛。對於柴可夫斯基來說，母親是他最親近的人，是教給他如何做人、做事的良師。

如果人間沒有了他慈愛的母親，他又該怎樣面對這個世界呢？感情脆弱的柴可夫斯基難以接受現實的殘酷。母親去世帶走的不僅是柴可夫斯基的羈絆和牽掛，還有溫馨的家庭。母親走後，哥哥和妹妹也各自進入了不同的學校唸書，家中只剩下父親和兩個弟弟，一個和諧美滿的大家庭瞬間就變得冷清了好多。

西元 1859 年 5 月，柴可夫斯基結束了 7 年的法律學校學習生涯，供職於司法部，擔任書記員職務。雖然他並不怎麼熱愛這份工作，真正的心思全部在音樂上，但是本

著盡職盡責的觀念，他還是把自己的工作完成得很好，經常得到好評。他經常去劇院觀看歌劇或者芭蕾舞劇，並且利用職位之便參加聖彼得堡社交界的活動。他會在晚會上即興彈琴或者演出戲劇。他高雅的風度和卓越的演技贏得了上流社會人們的稱讚。

芭蕾舞劇

由舞蹈演員身著劇裝在音樂伴奏下表演的戲劇。起源於文藝復興時期的義大利，後傳入法國，獲得極大發展。最初的法國芭蕾舞劇音樂不僅有器樂，還有歌唱和朗誦，因此可看作是歌劇的前身（當時的歌劇中也有芭蕾舞，此傳統一直延續到 19 世紀末，並影響到義大利歌劇）。19 世紀中葉以後出現大量優秀的芭蕾舞劇音樂，如柴可夫斯基的《天鵝湖》、史特拉汶斯基（Igor Fyodorovich Stravinsky）的《火鳥》等。

緣結聖彼得堡音樂學院

　　1860 年代的俄國，資本主義開始萌芽發展，各種音樂團體相繼成立。俄羅斯音樂協會就在此時成立。不久該協會開辦了音樂班，旨在促進俄國的音樂研究和演奏，同時可以讓非貴族出身的知識青年有更好的機會接受音樂教育。柴可夫斯基於西元 1859 年秋在徵得父親同意後加入了該音樂班進行學習。在音樂班裡，柴可夫斯基馬上得到了尼‧依‧托連姆巴教授的注意，並迅速受到了教授的關照。但是，這個時候柴可夫斯基還不得不在司法部裡進行枯燥的工作。父親認為想要進入上流社會就要透過正規的仕途途徑，而音樂是旁門左道的東西，平時弄著玩玩就行了，不能當作一個事業的。柴可夫斯基一家世代供職於官場，父親絕對不會讓柴可夫斯基在接受了良好的教育之後再去做音樂家。在那個時代，俄國的音樂家薪水很低，連柴可夫斯基都沒有魄力僅僅去依靠音樂賺錢養家。

　　西元 1862 年 9 月，在俄羅斯音樂協會舉辦的音樂班基礎上成立了聖彼得堡音樂學院。安東‧格里戈里耶維奇‧魯賓斯坦擔任院長。原音樂班學員成為第一批學生，柴可夫斯基有幸成為其中一員，在音樂學院作曲班學習。當時，柴可夫斯基還繼續擔任著司法部職員的工作。有一次在作曲課上，安東‧魯賓斯坦交代了為一個指定的主題

寫對位性變奏曲的作業，要求是品質好且數量多。教授原以為柴可夫斯基最多寫出十幾條，但柴可夫斯基徹夜不眠寫出了兩百多條。安東‧魯賓斯坦對柴可夫斯基的才華和學習認真的態度大加讚賞，而院長的讚賞也鼓勵並堅定了柴可夫斯基終身為音樂獻身的信念。第二年，他辭去了在司法部的工作，集中全部精力學習音樂。經濟能力有限的父親為柴可夫斯基提供住處和膳食，柴可夫斯基也減少了各種娛樂花銷並爭取助教機會來應付自己學習和生活的開銷，然而，他依舊過著窮困的日子。

但是柴可夫斯基在這段時間是有著明確目標的，那就是成為一名優秀的音樂家。他現在的經濟狀況不佳，所以也只能一點點努力實現。柴可夫斯基在寫給妹妹的信中說到了他的規劃：「首先要在下學期獲得一個音樂學院的職位，其次是透過這個職位能夠教一些課程，然後透過這些來緩解我的經濟問題。我只求溫飽，但是最後我一定會成為一名優秀的音樂家。」

變奏曲

是指主題及其一系列變化反覆，並按照統一的藝術構思而組成的樂曲。「變奏」一詞，源出拉丁語 variatio，原意是變化，意即主題的演變。從古老的固定低音變奏曲到近代的裝飾變奏曲和自由變奏曲，所用的變奏手法

各不相同。作曲家可新創主題，也可借用現成曲調。然後保持主題的基本骨架而加以自由發揮。手法有裝飾變奏、對應變奏、曲調變奏、音型變奏、卡農變奏、和聲變奏、特性變奏等。另外，還可以在拍子、速度、調性等方面加以變化而成一段變奏。變奏少則數段，多則數十段。變奏曲可作為獨立的作品，也可作為大型作品的一個樂章。

安東·魯賓斯坦

（俄語：Антон Григорьевич Рубинштейн），(1829 —— 1894) 俄國作曲家、鋼琴家。早年隨母親學習鋼琴，後在聖彼得堡隨維盧安學習鋼琴，在維也納隨德恩學習作曲。安東·魯賓斯坦一生創作了《德蒙》等20部歌劇，《海洋》等6部交響曲，5部鋼琴協奏曲，以及許多聲樂、室內樂、鋼琴曲以及其他器樂獨奏曲。他的鋼琴獨奏小品《F 大調旋律》被後人改編為小提琴獨奏曲和管絃樂曲，至今流傳不衰。在音樂觀念上，他反對強力五人團的民族主義的音樂，而追求音樂世界性，這也使他遭到許多人的反對。

為了實現自己的理想，柴可夫斯基開始愈發地努力，不僅是在學習上，還在解決自己的經濟問題上。音樂學院的院長安東·魯賓斯坦個人成立了一項獎學金，旨在獎勵那些有志於成為音樂學院管樂手的人。柴可夫斯基雖然沒有學過管樂，但是他為了得到這筆獎金開始自學長笛，終

於成為了音樂學院樂隊的第一長笛手。這種進步吸引了院長安東‧魯賓斯坦的目光，他把柴可夫斯基當作了自己的得力助手。柴可夫斯基經常為合唱團伴奏，給樂隊當定音鼓手，有的時候還去試一下歌劇，這些都讓他逐漸精通各種樂器的樂理和操作，為他之後的發展奠定了基礎。

長笛

是現代管絃樂和室內樂中主要的高音旋律樂器，外形是一根開有數個音孔的圓柱形長管。早期的長笛是烏木或者椰木製，現代多使用金屬的材質，比如普通的鎳銀合金、專業型的銀合金、9K 和 14K 金等。

柴可夫斯基的良好表現不僅讓院長賞識，而且還為他解決了一些經濟上的問題。他不僅獲得了管樂手的獎學金，還得到了院長的資助。充滿感激的柴可夫斯基更加努力地投入到了自己的學習中。他不僅讀書很快，做事也很快，但是這種快卻一點也不匆忙，反而十分井然有序。他在音樂學院學到了比別人多好幾倍的東西，終於，他開始嘗試著自己創作點什麼了。

在柴可夫斯基 22 歲的時候，他正式開始了創作。但是由於能力和經驗的限制，他初期只能夠嘗試根據一些話劇的腳本來創作應景的樂曲，《暴風雨》就是他嘗試的作品之一。柴可夫斯基在自己的管絃樂中加入了大量表現人們

追求愛情與幸福、反對反動勢力的內容，表現了人們不斷反抗自己悲慘命運的精神。在表現手法上，他沒有拘泥於學院派的陳規，反而是加入了大量的豎琴、低音喇叭等很現代化的管絃樂隊。然而，這種配器手法是不允許學院學生使用的，因為違背了當時正確的編樂法則和樂理。就連一直欣賞他的院長安東・魯賓斯坦也在反對他。但是出乎人們意料的是，這個樂曲剛一上臺演奏就受到了人們的好評。這是第一首由柴可夫斯基自己創作並且擔任指揮的樂曲，他對自己在學生音樂會上創造出來的效果十分滿意。

很快，柴可夫斯基就以自己的天才出了名。於是，他又趁著靈感馬上寫了一首交響樂《性格舞曲》，並把它交給了奧地利作曲家約翰・史特勞斯（Johann Baptist Strauss）。史特勞斯十分讚賞這個年輕後輩的作曲功底，馬上就在巴夫洛夫斯克舉行了一場音樂會並親自擔任指揮，演奏了這首樂曲。這是第一次由外人指揮柴可夫斯基的作品，也是他的作品第一次向大眾演出。但是，這不是他第一次得到前輩的賞識了。現在的柴可夫斯基已經不是那個剛剛唸法律學校的幼稚孩童了，而是一個擁有著遠大理想、抱負並具有相當能力的作曲家。現在迎接他的，是無比光明的未來。

約翰·史特勞斯（1825 —— 1899）

奧地利著名的作曲家、指揮家、小提琴家、史特勞斯家族的傑出代表。出生在維也納一個音樂世家，與父親同名。被世人譽為「圓舞曲之王」。西元 1844 年組成自己的樂隊，演奏本人和父親的作品。西元 1855 —— 1865 年應邀在聖彼得堡指揮夏季音樂會達十年，西元 1863 —— 1870 年任皇室宮廷舞會指揮。西元 1899 年，約翰·史特勞斯逝世時，維也納舉行了十萬人的盛大葬禮。

西元 1865 年，柴可夫斯基終於從聖彼得堡音樂學院畢業了。一起畢業的，還有他的銀質獎章和「自由藝術家」的稱號。他畢業前的考試曲目是以席勒（Johann Christoph Friedrich von Schiller）的《歡樂頌》為歌詞來寫的大合唱曲和四重奏伴奏曲，然後在畢業典禮上由音樂學院的學生集體演出。然而這次演出受到了人們的詬病，包括這次演出的指揮 —— 聖彼得堡音樂學院的院長安東·魯賓斯坦。他們對這首曲子很不滿意，因為它遠遠超出了人們所劃定的音樂的範圍。這些前輩的不理解讓柴可夫斯基深受打擊，甚至認為自己的前途一片渺茫。他努力打起精神，想要做點什麼來證明自己是正確的。

席勒（1759 —— 1805）

德國 18 世紀著名詩人、哲學家、歷史學家和劇作家，德國啟蒙文學的代表人物之一。席勒是德國文學史上著名的「狂飆突進運動」的代表人物，也被公認為德國文學史上地位僅次於歌德 (Johann Wolfgang von Goethe) 的偉大作家。

《歡樂頌》

又稱《快樂頌》，是在西元 1785 年由德國詩人席勒所寫的詩歌。貝多芬為之譜曲，成為他的第九交響曲第四樂章的主要部分，包含四個獨立聲部、合唱、樂團。而這首由貝多芬所譜曲的音樂（不包含文字）也成為現今歐洲聯盟的盟歌。

　　但是，還是有人欣賞柴可夫斯基的。同為音樂學院的學生拉羅恰把柴可夫斯基同現有的作曲家比較後發現，柴可夫斯基無論是受到的教育程度、對於樂器的認知以及自身迸發出來的才能，都遠遠強於當時任何一個作曲家。他開始公開支持柴可夫斯基，並給柴可夫斯基寫了一封鼓勵的信，信中有這樣一句話：

　　「我在你身上，看到了音樂唯一的希望。」

生命中的貴人

　　西元 1866 年 1 月，剛剛從聖彼得堡音樂學院畢業的柴可夫斯基接到了到莫斯科音樂學院任教的邀請。邀請他的正是安東・魯賓斯坦的弟弟尼古拉・格里戈里耶維奇・魯賓斯坦（俄語：Николай Григорьевич Рубинштейн）。擁有遠見卓識的尼古拉・魯賓斯坦早就知道柴可夫斯基是個不可多得的人才，因而對他關懷備至，不僅讓柴可夫斯基住進了自己的住所，還讓他在自己的住所授課。當時的柴可夫斯基無疑是不寬裕的，家中的老父親已經不能提供給他什麼資助了。於是他對於成功的渴望更加的灼熱，常常是不知疲倦，整夜地工作。在莫斯科他舉目無親，只有不停地工作才能夠驅趕心中的孤獨和無助。在這裡他一切都要靠自己，不僅過著簡樸的生活，還在不停地外出教課來補貼自己。

> **尼古拉・魯賓斯坦**（1835 —— 1881）
>
> 俄國作曲家、指揮家、鋼琴家、教師，莫斯科音樂學院院長。安東・魯賓斯坦的弟弟。代表作品為鋼琴獨奏小品《F 大調旋律》。指揮了柴可夫斯基的多部音樂作品，對柴可夫斯基一生影響深遠。

　　年輕教授的日子並不輕鬆，他每週都要上 26 個小時的課。一開始他很害羞，被很多求知的眼神盯著，讓他感覺很不自然。但是一講到自己喜歡的音樂理論和規則之後他就會馬上平靜下來。對於柴可夫斯基來說，這些有關音樂上的事情才是他最喜愛的事情，無論是自己創作還是教書，都讓他有一種飽和的充實感。他的教書熱情和多變的風格，讓他的學生十分喜愛這個年輕老師，柴可夫斯基也對一些「好種子」照顧有加。他教出的學生有眾多的作曲家、鋼琴家和大提琴家。

　　雖然柴可夫斯基對於教書很有熱情和獨到的看法，但是他最喜歡的還是創作。創作！創作！只有創作才能夠完全激發這個天才的熱情。為了更佳地學習和交流，他成為了莫斯科藝術小組的常客。這個小組是由尼古拉·魯賓斯坦和劇作家奧斯特洛夫斯基（Nikolai Alexeevich Ostrovsky）共同組創的。藝術小組經常會舉行一些聚會，來增進大家的友誼，同時可以交流自己的心得。柴可夫斯基很嚮往這個上層社會的社交場所，他的出現很快引起了那裡的人們注意。他彬彬有禮又溫和善良，更重要的是他有天才的本領和悅耳的歌喉。柴可夫斯基很快成為藝術小組的紅人。藝術小組會定期出去郊遊和野餐，而在郊外，他們常常可以聽到莫斯科的民歌。柴可夫斯基借助自

己強大的記憶力將聽到的東西記下來，並把一些旋律用在了自己的創作中。比如他的歌劇《市長》有一段就是取自民歌《我可愛的小辮子》。

當時的俄國音樂其實並沒有很好的光景。義大利的華麗歌劇在上流人士的擁戴之下迅速占領了俄國上層的舞臺，在此之後，俄國本國的民族音樂受到了重創。但是柴可夫斯基沒有屈服，他開始在各個報紙雜誌上發表意見獨特的評論文章，號召廣大俄國音樂工作者聯手抵禦外來音樂文化的衝擊。他的熱情鼓勵著年輕的作曲家，越來越多的作曲家開始登臺表演自己的作品。雖然常常會有輿論的抨擊，但是柴可夫斯基還是一如既往庇護這些新興的種子。

西元 1866 年 3 月，柴可夫斯基開始著手寫他的第一部交響曲《冬日的幻想》。這首曲子取材於俄國的北國風光。廣闊的雪地，呼嘯的原野，陰暗的樹林，都是柴可夫斯基眷戀的俄國冬日美景。他把對大自然的渴望和敬仰完全表現在了這首曲子中，並且，不斷滲透的心理描寫成為了柴可夫斯基一以貫之的音樂風格。《冬日的幻想》的靈感來自於俄國冬季的自然風光和柴可夫斯基當時的心境。這部交響曲一共分為四個樂章，第一樂章是《冬日旅途的夢想》，這個樂章反映的是他在拉多加湖沿岸和阿拉

姆島遊覽時對美麗景色留下的印象，廣袤美麗的俄國，勤
勞善良的俄國人民永遠是柴可夫斯基心中的最愛，這是他
生長的地方，是他永遠的故鄉，他對這片土地愛得深沉。
第二樂章是《憂鬱的遠方，朦朧的遠方》，在這一個樂章
裡面，柴可夫斯基向我們展現了他的內心世界。一個人隻
身前往莫斯科，即使面對著美麗的景色，也會產生出一種
難以名狀的孤獨和憂傷；想想自己和親人分離，想想俄國
還有很多人在貧困中掙扎，想想現實的動盪，柴可夫斯基
的內心有一種悲壯之情油然而生。第三樂章諧謔曲沒有標
題，旋律不再是憂鬱的格調，而是帶有幾分輕盈、浪漫的
奇幻色彩，彷彿傳達著旅人對溫馨家庭聚會的嚮往，讓人
感到家庭的溫暖與歡樂。第四樂章同樣也沒有標題，這一
樂章中柴可夫斯基採用了當時一首流行的城市歌曲 ——
俄羅斯民歌《花兒開了》的旋律，用以表現莫斯科城市生
活的形象，展現了莫斯科市內的冬季節日的歡慶熱鬧場
面，表達了作曲家對未來的信心和希望，表現了作曲家對
人民的關懷。這部第一交響曲是第一部由在俄國本國接受
專業音樂教育的作曲家寫的交響曲。俄羅斯民歌和民間舞
曲的旋律貫穿全曲，表現了鮮明的俄羅斯民族特色。

交響曲

是器樂體裁的一種，是管絃樂隊演奏的包含多個樂章的大型（奏鳴曲型）套曲。源於義大利歌劇序曲，海頓（Franz Joseph Haydn）時定型。

基本特點：第一樂章快板，採用奏鳴曲式；第二樂章速度徐緩，採用二部曲式或三部曲式等；第三樂章速度中庸或稍快，為小步舞曲或詼諧曲；第四樂章又稱「終樂章」，速度快，採用迴旋曲式或奏鳴曲式等。

諧謔曲

又稱詼諧曲，是一種三拍子器樂曲。其主要特點是速度輕快，節奏活躍而明確，常出現突發的強弱對比，帶有舞曲性與戲劇性的特徵。它常在交響曲等套曲中作為第三樂章出現，以取代宮廷風格的小步舞曲。「諧謔」是指用音樂來表現詼諧、幽默的情趣。

這部曲子的初演獻給了他的恩人尼古拉・魯賓斯坦。西元1868年，由尼古拉・魯賓斯坦指揮向大眾演出，受到了廣泛好評。這也讓柴可夫斯基在莫斯科打開了自己的知名度。外界評論：「這是一部真正的俄羅斯交響樂。柴可夫斯基用自己民族的東西完美地詮釋了音樂的魅力。」這部交響樂後來成為俄羅斯樂隊的保留曲目，世代受人傳頌。

　　柴可夫斯基是個善於學習的人，他在音樂界不斷擴張自己的人脈，認識了越來越多的人。

　　米利‧巴拉基列夫（俄語：Милий Алексеевич Балакирев）是聖彼得堡的知名鋼琴家和作曲家，對俄羅斯民族藝術充滿著熱愛。他一心想把民族音樂發揚光大。在他的領導下，有一批諸如穆索斯基（俄語：Модест Петрович Мусоргский）、鮑羅定（俄語：Алекса́ндр Порфи́рьевич Бороди́н）等音樂大家都開始向他靠攏，舉起了反對外來音樂的大旗。他們主張弘揚民族藝術，排除一切外來影響──尤其是義大利歌劇。他們以俄羅斯民謠為創作藍本，輕視外來的學院教化。他們的演出常常得到人們的好評，人們親切地稱他們為「強力集團」。

穆索斯基（1839 —— 1881）

俄國作曲家。生於莊園主家庭。他主張音樂必須反映現實，表現人民的精神面貌。其作品具有民族性和獨創性。西元 1863 年返回聖彼得堡，進一步受到了以車爾尼雪夫斯基（俄語：Николай Гаврилович Чернышевский）為代表的俄國革命民主主義思想的影響，經歷了深刻的思想轉變，形成了進步的世界觀與藝術觀。他的民主思想傾向和現實主義的創作原則，充分體現在他的作品中。他一生中具有代表性的作品均產生在這個時期。

「強力集團」

又被稱為「五人強力集團」、「強力五人集團」、「五人團」等。1860 年代，由俄國進步的青年作曲家組成的「強力集團」（即新俄羅斯樂派），是俄羅斯民族聲樂藝術創作隊伍中的一支主力軍。「強力集團」的主要成員有 5 位，他們分別是：米利·阿列克謝耶維奇·巴拉基列夫（俄語：Милий Алексеевич Балакирев），(1837 —— 1910)，他是「強力集團」和新俄羅斯樂派的領導人；庫宜（CesarCui），(1835 —— 1918)；莫傑斯特·彼得羅維奇·穆索斯基（1839 —— 1881）；亞歷山大·波菲里耶維奇·鮑羅定（1833 —— 1887）；尼古拉·安德烈耶維奇·林姆斯基-高沙可夫（俄語：Николай Андреевич Римский-Корсаков），(1844 —— 1908)。

巴拉基列夫於西元 1868 年來到莫斯科，與柴可夫斯基結識。巴拉基列夫很欣賞柴可夫斯基的才華，把他帶到了自己在聖彼得堡的家中，與「強力集團」的人們互相認識。柴可夫斯基在晚會上演奏了《冬日的幻想》第一章，受到了「強力集團」人們的稱讚。但是，這些自視甚高的人們還是有些瞧不起柴可夫斯基，因為他接受了專業的音樂學院教育，是被外來文化侵染的，不會是自己人。他們認為柴可夫斯基只是音樂學院的小孩子，只會弄些投機取巧的東西，是沒有什麼真本事的。

　　柴可夫斯基對於大家的看法則是哭笑不得。他們這些自視甚高的膚淺態度讓柴可夫斯基十分不爽。不可否認的是，「強力集團」在柴可夫斯基的眼中是很有才能的，並且，在發展俄羅斯民族音樂上他們是有著共同目標的。

　　西元 1866 年，巴拉基列夫出版了自己記錄的俄羅斯民歌集，一時間轟動了整個音樂界。要知道，在此之前，還沒有一個從農民那裡直接記錄的歌曲集。由於柴可夫斯基在之前也蒐集過不少民歌，所以巴拉基列夫的工作吸引了他。

　　他們建立了密切的聯絡，常常在一起大談民族音樂和理想。

　　他們成為了無話不談的好朋友，甚至在巴拉基列夫因為得罪了音樂協會的主席夫人而被迫辭職之後，柴可夫斯基還發表文章向主流音樂界聲討，力圖把自己的朋友拯救回來。

　　不僅是巴拉基列夫，「強力集團」的林姆斯基 - 高沙可夫也與柴可夫斯基保持著密切的友誼。他們常常互相交換作品來欣賞，雖然表現手法和藝術觀點不同，但是他們都有一顆對於民族音樂執著的內心。這段時間的相互磨合使柴可夫斯基和「強力集團」都成長了許多。柴可夫斯基開始向著新的起點邁進。

林姆斯基 - 高沙可夫

俄國作曲家、指揮家、教育家。西元 1844 年 3 月 18 日生於諾夫哥羅德省季赫溫市，7 歲學鋼琴，10 歲開始作曲。12 歲入聖彼得堡海軍學校學習，期間跟從 F.A. 卡尼列學鋼琴。西元 1861 年成為新俄羅斯樂派（強力集團）最年輕的成員。西元 1862 年畢業後隨艦航海 3 年，西元 1871 年起在聖彼得堡音樂學院任教，西元 1905 年革命時，因支持學生罷課一度被解職。西元 1908 年 6 月 21 日卒於盧加附近的柳邊斯克莊園。

第1章　初識音樂，為之獻身

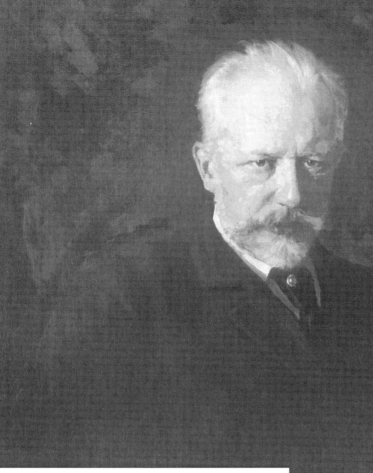

第 2 章　用青春譜寫樂章

千年的戀歌《羅密歐與茱麗葉》

莎士比亞（William Shakespeare）的動人愛情故事《羅密歐與茱麗葉》可謂是家喻戶曉，而柴可夫斯基也曾以此為基礎創作了一首交響幻想曲。這是他第一首成功的管絃樂作品，當時他只有 29 歲。西元 1869 年 8 月，對柴可夫斯基頗有好感的巴拉基列夫來到莫斯科探望柴可夫斯基，在此期間，他經常和柴可夫斯基一起散步，探討音樂上的問題，有時二人一待就是一整天。雖然巴拉基列夫的主觀武斷和自以為是這些特點很不被柴可夫斯基喜歡，但是，柴可夫斯基出於禮節還是禮貌性地奉陪了。

莎士比亞（1564 —— 1616）

英國文藝復興時期偉大的戲劇家和詩人。

他的代表作有四大悲劇：《哈姆雷特》、《奧賽羅》、《李爾王》、《馬克白》。

著名的四大喜劇：《仲夏夜之夢》、《威尼斯商人》、《第十二夜》、《皆大歡喜》。

歷史劇：《亨利四世》、《亨利五世》、《理查三世》。

正劇：《羅密歐與茱麗葉》。

悲喜劇（傳奇劇）：《暴風雨》、《辛白林》、《冬天的故事》、《泰爾親王佩利克爾斯》。

還寫過 154 首十四行詩，兩首長詩。

《羅密歐與茱麗葉》是莎士比亞著名戲劇作品之一，故事講述羅密歐與茱麗葉於舞會一見鍾情後方知對方身分，最後二人為了在一起，茱麗葉先服假毒藥，醒來發現羅密歐自盡，也相繼自盡。因其知名度而常被誤稱為莎翁四大悲劇之一。

　　這次來訪期間，巴拉基列夫向柴可夫斯基推薦了莎翁的《羅密歐與茱麗葉》這一題材，希望他可以以此為基礎寫一部交響幻想曲或者是序曲，並且親自草擬了樂曲的開頭和提綱。柴可夫斯基很快將劇本熟讀了一遍，這個充滿悲劇色彩的傳奇性愛情故事深深地感動和感染著柴可夫斯基，激起了他的創作靈感。加上當時他正與一位歌唱家 —— 阿亞托小姐熱戀，愛情讓他充滿了靈感與力量。他廢寢忘食地寫著，寫得十分流暢，那段時間他每天到林蔭夾道的大路上散步，他從別列茲尼基走起，途經斯特列登基大道，許多主題和樂劇就是在這條路上構想出來的，到月底他就已經完成了總譜。柴可夫斯基每次靈感來了之後都無法使自己停下來，一定要到作品完成之後才肯休息，並且此後還要不斷地完善，一遍又一遍直至使自己的作品臻於完美。柴可夫斯基在這首曲子的創作過程中沒有採用巴拉基列夫的提綱，但是他把作品中所有的重要主題都交給這位朋友徵求他的意見，虛心求教，並且將此樂曲

題獻給他。巴拉基列夫收到這個獻禮十分高興，對作品非常滿意，尤其喜歡序曲中用英國管演奏的愛情主旋律。

總譜

是以多行譜表完整地顯示一首多聲部音樂作品的樂譜形式。總譜大致可分為大總譜、袖珍總譜、開列總譜、鋼琴總譜、聲樂總譜、縮編總譜等幾個類別。近代大總譜的各組樂器，按照木管樂器、銅管樂器、打擊樂器及絃樂器的次序縱向排列，每組樂器再大致按照其應用的音域，自上而下進行細分。

序曲

指歌劇、舞劇等開幕前演奏的短曲，亦稱「開場音樂」，由管絃樂隊演奏，其使命在於綜合地敘述全劇發展的重要場面，奏出劇中代表主角的旋律，它彷彿是劇情的縮影。

英國管

是雙簧管樂器的一種。又稱中音雙簧族樂器，即 F 調雙簧管、中音雙簧管，比雙簧管的音域低五度，音色比雙簧管濃郁而蒼涼，比較含蓄內斂，聽起來如泣如訴。它常被用來表現憂傷或平靜，也能吹出田園風光，成為富於詩意的表情樂段。

這首交響幻想序曲《羅密歐與茱麗葉》思想深刻、主

題鮮明而且感染力非常強烈。柴可夫斯基以民族的眼光來面對英國戲劇作家莎士比亞的劇作。他並沒有對原劇中的悲劇故事情節作過多的細節描述，主要是透過對立音樂的戲劇性對比和對衝突的概括表現原作的悲劇思想。柴可夫斯基把主部寫為奏鳴曲式的縮形，是一個新的創舉，他將其分為三段 —— 呈示、發展和再現。序幕中運用莊重、肅穆、含蓄的祈禱性歌唱來刻畫勞倫斯神父的形象。它有力地表現了反對兩位戀人美好愛情的頑固勢力。接著是蒙特鳩 (the Montagues) 和卡布雷特 (the Capulets) 兩家世仇的「械鬥」主題的出現，這一部分音樂急促且富有張力。序曲中心部分是表現羅密歐與茱麗葉美好形象的優美歌調，是以中提琴和英國管演奏的奏鳴曲式的副部，表現了柔美的愛情主題。這個主題有極強的感染力。在羅密歐與茱麗葉的死這一悲劇性結尾中，有「械鬥」主題的再現，也有對被摧殘的愛情的悼歌，還有變化了的愛情優美主題在輕輕迴蕩；終曲是樂隊的總和弦音樂，凝聚了作曲家對悲劇結局的滿腔悲憤與同情。小結尾的風格猶如小夜曲，給人平安寧靜的感覺，讓人感到十分舒服。

奏鳴曲

是種樂器音樂的寫作方式。在古典音樂史上，此種曲式
隨著各個樂派的風格不同也有著不同的發展。奏鳴曲的
曲式從古典樂派時期開始逐步發展完善。19 世紀初，
給各類樂器演奏的奏鳴曲大量出現，奏鳴曲儼然成為西
方古典音樂的主要表現方式。到了 20 世紀，作曲家依
然創作著給樂器演奏的奏鳴曲，但相較於古典樂派以及
浪漫樂派的奏鳴曲，20 世紀的奏鳴曲在曲式方面已有
了不同的面貌。亦稱「奏鳴曲套曲」。由三四個相互形
成對比的樂章構成，用一件樂器獨奏或一件樂器與鋼琴
合奏。

和弦

是樂理上的一個概念，指的是一定音程關係的一組聲
音。將三個或三個以上的音，按三度疊置的關係，在縱
向上加以結合，就成為和弦。通常有三和弦（三個音的
和弦）、七和弦（四個音的和弦）、九和弦等概念。

　　西元 1870 年 3 月 16 日，莫斯科第一次演出了《羅
密歐與茱麗葉》，由尼古拉·魯賓斯坦擔任指揮，作曲家
本人親自觀看了演出。但是這次演出很不愉快，因為當時
尼古拉·魯賓斯坦正身陷一件訴訟案中，大家的關注點都
放在了這位指揮家身上，對作品的注意力大大減少。西元
1870 年夏秋，作曲家按照巴拉基列夫的建議又對序曲宗譜
進行了修改，於西元 1871 年 5 月完稿出版，西元 1872 年

2 月在莫斯科和聖彼得堡分別演出。這部作品是柴可夫斯基在標題交響音樂領域中取得的第一個重要成就，這部作品也受到全世界的認可。音樂評論家史塔索夫說：「這首作品無限細膩和優美，作品充滿詩意、激情和力量。」西元1874 年，著名德國指揮家、鋼琴家漢斯‧馮‧畢羅（德語：Hans Guido Freiherr von Bülow）指出：這是「一首在獨創性和旋律性上異常誘人的、傑出的序曲」。而著名法國作曲家聖桑（法語：Charles Camille Saint-Saëns）於西元 1876 年在維也納的一次音樂會上聽了《羅密歐與茱麗葉》以後，透過柴可夫斯基的學生塔涅耶夫（Sergei Ivanovich Taneyev）轉告柴可夫斯基說他應該立即去巴黎舉行個人作品音樂會。雖然這首作品得到了如此眾多的好評，但是作曲家本人仍然堅持精益求精，在西元 1880 年再度對其進行修改，使總譜有了更大的改進。後來，當柴可夫斯基在聖彼得堡、柏林、布拉格等地舉行個人音樂會時，親自指揮演奏了這部作品的第三稿。我們現在流傳下來的也是這部作品的第三稿。

聖桑（1835 —— 1921）

是一位屬於浪漫時期的法國鋼琴及管風琴演奏家，亦是一位多產的作曲家。畢生維護古典傳統，其創作形式嚴謹，意境澄澈。他的作品對法國樂壇及後世帶來深遠的影響，重要的作品有：《動物狂歡節》、《骷髏之舞》、《參孫與大利拉》等。

斯塔索夫（1824 ── 1906）

俄國藝術評論家。畢業於聖彼得堡法律學校。西元 1851 ── 1854 年僑居義大利，任岱米朵夫伯爵私人祕書。歸國後，任帝國公共圖書館館長助理員，後任美術部主任，直至逝世。他在美學觀點上受 19 世紀俄國革命民主主義思想的影響，在《俄國藝術的二十五年》、《十九世紀的藝術》以及關於格林卡（俄語：Михаи́л Ива́нович Гли́нка）、穆索斯基、鮑羅定、彼羅夫（俄語：Васи́лий Григо́рьевич Перо́в）、列賓（俄語：Илья Ефимович Репин）、克拉姆斯柯依（俄語：Иван Николаевич Крамской）等人的專論中，反對為藝術而藝術和對西歐藝術的盲目崇拜，宣傳俄羅斯民族藝術的道路，直接指導和推動了「強力集團」和巡迴展覽畫派的創作。

泥瓦匠的歌唱《如歌的行板》

柴可夫斯基一生的夢想就是「到群眾之間」，他希望透過自己的努力將音樂發揚光大，創作出更多更好的作品；同時，他也希望音樂可以在俄羅斯民族乃至全世界得到普及，使它不只是貴族的遊戲，而是使每一個熱愛它的人都有機會接觸到它。他的《第一絃樂四重奏》就是在這一想法下創作的。

> **絃樂四重奏**
>
> 顧名思義，就是「由四把絃樂器組合而成的室內樂形式」。它包含兩把小提琴、一把中提琴以及一把大提琴，是目前最主要和最受歡迎的室內樂類型。

西元 1871 年初，柴可夫斯基在尼古拉·魯賓斯坦的建議下舉行了一場個人作品音樂會。他認為室內樂應該不僅僅侷限在少數有高度修養的愛好者、藝術家和貴族的客廳，而是應該走向更廣闊的群體，變成更廣大聽眾欣賞的音樂。他為此一直在努力。這次個人音樂會也是如此，他專門為此寫了一首絃樂四重奏，即《第一絃樂四重奏》。

室內樂

原意是指在房間內演奏的「家庭式」的音樂，後引申為在比較小的場所演奏的音樂。現在指由一件或幾件樂器演奏的小型器樂曲，主要指重奏曲和小型器樂合奏曲，區別於大型管絃樂。

　　這首曲子後來接二連三的演出也都受到了很大的好評，在當時幾乎成了柴可夫斯基的代名詞。這部四重奏完成不久之後很快便在西歐很多國家上演，尤其是第二章《如歌的行板》還被改編為各種器樂獨奏曲演出。拉羅恰（Alicia Larrocha）在評論文章中談道：「這首作品的特色是鮮明的曲調配上柔美的和聲，顯得迷人；音調優雅，不同於一般；略帶輕柔意味……確實具有美妙的音響效果。」《如歌的行板》的旋律由來還有一個很有趣的故事。

　　西元 1860 年，柴可夫斯基的妹妹亞歷山德拉嫁到了烏克蘭的卡緬卡，自此之後，依戀妹妹的柴可夫斯基經常去那裡度過夏天。有一次他正在妹妹家安心休養，突然聽到在他屋外工作的泥瓦匠瓦夏哼著一首悅耳的小調，十分動聽。他馬上打開窗戶喊住泥瓦匠，親切而急切地說：「你唱得太好了，你能不能再唱一遍，讓我把它記下來！」瓦夏高興地唱了起來，柴可夫斯基一邊沉醉其中一邊飛快地記錄下了全部的曲調，後來它將這首曲子譜成了《如歌的

行板》。這首曲子的旋律優美抒情，每一個聽過的人都為之沉迷，沒有一個不為之感動。

西元 1877 年初，莫斯科音樂學院為了歡迎列夫·托爾斯泰（Leo Tolstoy）的來訪舉辦了音樂會，在這場音樂會上《第一絃樂四重奏》中的第二樂章《如歌的行板》被單獨演出。托爾斯泰聽了之後感動得流下激動的淚水，他此後一直想要和柴可夫斯基結識。托爾斯泰在寫給柴可夫斯基的信中說道：「在莫斯科的最後一天，將永遠留在我的記憶中。我的文學創作從來沒有像那天晚上似的，得到那麼多的報酬……」而年輕的柴可夫斯基在回信中恭敬而真摯地說道：「像您這麼偉大的藝術家的一雙耳朵，要比一雙普通的耳朵更能給予音樂家以鼓勵。至於我，知道了我的音樂竟然能感動您，迷住您，我是多麼高興和驕傲呀！」雖然柴可夫斯基因為自身不願意接觸名人，儘量迴避社交活動，從而沒有和托爾斯泰有更深一步的交情，但是我們的作曲家對托爾斯泰的文學作品非常喜愛，他也非常尊敬和崇拜這位偉大的文學家，因此，得到托爾斯泰本人的肯定對柴可夫斯基來說是一件非常快樂的事情。

在隨後的幾年內，柴可夫斯基又先後創作了第二、第三絃樂四重奏，但是時至今日，最著名的仍然是這首有著《如歌的行板》的《第一絃樂四重奏》。而我們的柴可夫

斯基也完成了自己的夢想之一 —— 使俄羅斯室內器樂曲走向了更多的人，成為廣大群眾的財富，室內器樂曲從此走上了一個新的發展階段，迎來了它的繁榮期！

《第二交響曲》

西元 1872 年 6 月，這個夏天，柴可夫斯基依舊像往常一樣住在了妹妹家。在卡緬卡，他開始了《第二交響曲》的創作。與他的《第一交響曲》一樣，這部交響曲也浸透著民族性原則。1870 年代的俄羅斯藝術領域出現了新的矛盾衝突：徹底的革命民主主義者開始扛起大旗展開行動，而民粹派則繼續宣傳懷疑主義，得出悲哀的結論。革命勢力被誹謗和排擠，知識分子陷入徬徨和迷惘，他們孜孜追求著，嚮往真理、正義和幸福，希望可以找到一條光明的道路。柴可夫斯基沒有參與到運動中去，但他也並不反對革命。他雖然也會迷惘也會思考人生的意義所在，但是他卻看到了人民的力量和前途，他掙扎著，努力在廣大民眾的世界觀裡尋求滿足和支持。他始終堅持著自己「到群眾之間」的信念。他在創作《第二交響曲》時一定程度上受到了「強力集團」的影響，「強力集團」當時出版的一些作品在風格和思想上都具有深刻的民族性，這一點與柴可夫斯基的《第二交響曲》是相通的。但是，如果說我

們偉大的作曲家的作品僅僅是具有民族性就可以享譽盛名那也過於簡單了,在這部作品中,他保持且鞏固了自己特有的抒情交響樂風格。在這部交響曲中,他把個人對幸福的嚮往和現實的壓力對立起來,並試圖在質樸、奮發、熱情的人民群眾當中尋找出路。他試圖並努力把個人情感與大眾激情融合在一起,將音樂上升到一個新的高度。

《第二交響曲》是一首用烏克蘭素材寫成的俄羅斯交響曲。它創作於烏克蘭,因此在樂曲中處處可見烏克蘭人民的影子。烏克蘭民歌主題在樂曲中輕輕迴盪,烏克蘭人民幽默、活潑的性格,熱情好客的品格和他們的處世態度滲透在每一個音符裡。但同時它本質上是一首俄羅斯樂曲,因為它的主題思想是由俄國社會現實的矛盾和發展進程所決定的。

《第二交響曲》的一個引人注目的特點是它直接採用多首民歌作為音樂素材。

第一樂章:平穩的行板,活躍的快板,C小調。一個強勁的短促和弦引出徐緩舒展又飽含著憂鬱的前奏。主題是根據民歌《沿著伏爾加河順流而下》改編的,採用的是俄羅斯民歌的烏克蘭變體。它向人們描繪了一幅秀麗優美的風景畫,顏色絢麗多姿。廣袤的俄羅斯土地上蕩漾著悲壯的歌聲,這歌聲來自於廣大的普通人民,來自縴夫,來

自漁民。質樸的歌聲和風聲，橡樹林的簌簌聲，以及流水和浪花的聲音混雜在一起，構成了一曲大自然的交響樂。這個主題富於活力與動感，十分接近民間壯士歌的格調，與整個樂章的基本氣質十分契合，同時和前奏形成了鮮明對比。副部主題是纏綿的，充滿愛意的。

行板

是音樂速度術語，每分鐘 66 拍。指稍緩的速度而含有優雅的情緒，屬中慢板。

第二樂章：行板，雄糾糾的進行曲風格，近乎中板，降 E 大調。採用了柴可夫斯基早期歌劇《妖女》最後一幕中的婚禮進行曲的音樂。為了配合《第二交響曲》，作曲家對其進行了很大的修改，樂章裡穿插了兩支抒情的旋律，其中一支旋律來自民歌《紡織姑娘》，它們具有女性的體貼柔美，修改後的樂曲有著很強的抒情性。

進行曲

主要是軍隊中用來統一行進步伐的要求，以偶數拍作週期性反覆，常用 2/4，4/4 的拍子。進行曲最初出現在古希臘的悲劇中。進行曲原是舞曲的一種，多用於群眾出場、退場的時候。17 世紀起，漸漸傳入音樂藝術的領域。現代進行曲則指 17 世紀以後，銅管樂隊吹奏的

樂曲。

　　第三樂章：諧謔曲，非常活潑的快板，C小調。占主導地位的是激動不安的情調並帶有一種特殊的幻想意味。

　　這種構思和手法有力地表現了現實對心靈的衝擊力 —— 不斷起伏變化的外界因素給心靈帶來強大的衝擊和困擾。在第三樂章的中段，出現了烏克蘭風格的民歌舞蹈，樂曲呈現出一種輕鬆和諧的氛圍，彷彿作曲家要從樂觀開朗的人民身上尋找心靈的支撐與慰藉。音樂評論家拉羅恰評論道：「諧謔曲把我們帶回到欣賞第一樂章時的激動情緒。但這個樂章有它特別的性質，它是在幻想的河床直瀉奔流，在完全陌生的和聲原野飛奔急馳，這是一往無前、勢不可當的無窮動作（最讓人受聽的樂種之一），這首諧謔曲是富於詩意的傑作。」

　　第四樂章：中板，活躍的快板，C大調。它描繪了一個五光十色、載歌載舞的民間節日，充滿了朝氣蓬勃的樂觀主義精神。烏克蘭民歌《仙鶴》是末樂章的中心主題，因此這部交響曲有時會被大家稱為《仙鶴》。作曲家將《仙鶴》作為中心主題的靈感來自於卡緬卡莊園的廚師彼得‧格拉西莫維奇。柴可夫斯基總是善於從身邊尤其是從勞動人民身上發現一些靈感並抓住它，為自己所用。當

時，這位廚師經常會哼唱這首歌，給了柴可夫斯基巨大的啟發與靈感。我們的作曲家很嚴肅地在他和弟弟莫傑斯特的信件中說道：「我沒有把這個成就的榮譽歸於我自己，而是把它歸於作品的真正作曲家彼得・格拉西莫維奇。」多麼謙虛的作曲家，多麼可愛的作曲家！

《第二交響曲》於西元 1873 年 1 月 26 日在莫斯科俄羅斯音樂協會的交響音樂會上演出，尼古拉・魯賓斯坦擔任指揮，交響曲的初次演出獲得了很大的成功，柴可夫斯基在樂壇上名聲大噪。拉羅恰在他的音樂評論中這樣寫道：「柴可夫斯基的《第二交響曲》是俄羅斯音樂中的一個傑作，他在一段時期內使其餘的作品在我眼前黯然失色。」連著名音樂評論家都對其評價甚高，可見當時這首交響曲在樂壇的受歡迎程度。「強力集團」也非常欣賞《第二交響曲》，尤其鍾愛充滿民族風格的末樂章。這部作品在當時不僅獲得了學院派的好感，還贏得了激進派的認同，對作曲家而言是非常成功的。這部交響曲雖然不像後三部交響曲那樣享譽盛名，但是它充滿著樂觀主義精神和生活情趣，因此特別為聽眾所喜愛。

《第三交響曲》

西元 1872 年至 1879 年這七年對於柴可夫斯基來說，

是極不平凡的七年，《第三交響曲》、《第四交響曲》、《奧涅金》、《天鵝湖》、《黎密尼的法蘭契斯卡》、《第一鋼琴協奏曲》和《小提琴協奏曲》等作品的問世，象徵著作曲家進入了創作的成熟期。

柴可夫斯基好像對自己的《第三交響曲》並不是很滿意，他只是在這部作品首演之後在給林姆斯基 - 高沙可夫的信裡提到了一句：「我覺得這部交響曲沒有任何特別值得稱道的創意可言，但組織方面倒是前進了一步。我比較滿意的只有第一樂章和兩首諧謔曲。」與之對應的是，這首交響曲在公開場合很少被演奏。柴可夫斯基的所有管絃樂作品都由他本人親自指揮演出過，唯獨這部除外。除了柴可夫斯基對這部作品不是很滿意的原因之外，它所具有的濃厚的俄羅斯特點也使它無緣於一些音樂會。西元 1878 年，維也納愛樂交響樂團的指揮漢斯・里希特曾打算演奏這部交響曲，但卻被主管機構以「此交響曲過於俄羅斯化」拒絕。

雖然今天這部交響曲還是不如其他交響曲有名，但是已經進入了 19 世紀的指揮家尤其是俄國所有著名指揮家的表演曲目。

《第三交響曲》一個非常顯著的創作特點就是，它在寫作過程中的隨心所欲，一氣呵成。柴可夫斯基從西元

1875 年 6 月 5 日開始創作，6 月末完成鋼琴譜，8 月 1 日脫稿，寫作進展十分迅速。也正是因為這次寫作非常順應自己心意，因此後來他並沒有像對待第一、第二交響曲那樣進行修訂。

柴可夫斯基是在他的學生希洛夫斯基伯爵位於霧索瓦的莊園裡開始《第三交響曲》的創作的。他很喜歡這個地方，這裡有可以自在漫步的樹林，是孤身獨處的好去處。

在這裡柴可夫斯基體會到了生活的美好，他喜歡這種閒情逸致的情調，這種思想在他的交響曲中有所反映。而在進行這部交響曲創作的三個月前，柴可夫斯基才剛剛從死亡的邊緣掙扎回來。西元 1874 年末至 1875 年初的這個冬季，多愁善感的柴可夫斯基再次出現了精神憂鬱的症狀。他在給弟弟阿納托利的信中說：「有一種力量時常拉我去修道院或做出諸如此類的事……我本性非常懼怕人類，羞怯和多疑到不心安的程度……一整個冬季我覺得心灰意冷，有時甚至厭棄生活，陷入絕望的邊緣……現在，隨著春天的來臨，這種憂鬱症完全停止發作了……」

這部作品的特別之處在於，第一，這是柴可夫斯基唯一一部大調性的交響曲；第二，它有五個樂章，不同於一般交響曲的四個樂章，其中包括一首圓舞曲和一首諧謔曲。

　　但是這樣的套曲結構讓人容易有組曲的感覺，阿薩菲耶夫對此給出否定性意見：「《第三交響曲》是一部組曲式的交響曲」，「他很奇怪，既採用古典式的勻稱結構，又零零碎碎，斷斷續續，像是舒曼式的浪漫派作品」。但是這裡採用五個樂章卻還是很有特點的。整部交響曲以第三樂章為抒情中心。它在位置上處於五個樂章的中間，它的前後兩個緊鄰的樂章是感情不太強烈、形式比較小巧的圓舞曲和諧謔曲；而首尾樂章都是熱烈歡慶的盛大場面，只有第三樂章是戲劇性的，是內心情感的巨大抒發。這樣的布局可以被稱作是「集中對稱的結構」。

舒曼（1810 —— 1856）

德國作曲家，音樂評論家，曾在萊比錫大學攻讀法律。19歲師從維克專修鋼琴。西元1834年創辦《新音樂雜誌》，刊發了大量評論文章，成為當時德國音樂藝術生活中革新與進步藝術傾向的喉舌。西元1840年與維克之女德國鋼琴家克拉拉結婚。西元1854年精神錯亂，後死於精神病院。代表作有鋼琴曲《蝴蝶》、《狂歡節》、《童年情景》等，聲樂套曲《婦女愛情和生活》、《詩人之戀》，藝術歌曲《月夜》、《奉獻》、《核桃樹》等。舒曼繼承發展了舒伯特歌曲創作傳統，進一步豐富了鋼琴伴奏的表現方法，注重選擇富有詩意的歌詞，故享有「詩人音樂家」的稱號。

圓舞曲

有時音譯為「華爾滋」，是奧地利的一種民間舞曲，18
世紀後半葉用於社交舞會，19 世紀開始流行於西歐各
國。它採用 3/4 拍，強調第一拍上的重音，旋律流暢，
節奏明顯，伴奏中每小節僅用一個和弦，由於舞蹈時需
由兩人成對旋轉，因而被稱為圓舞曲。

第一樂章：有節制的中板，光輝的小快板，D 大調。

開始是一個很長的引子，作者的標記是「葬禮進行
曲，有節制的中板」。它的引子是一種陰暗情緒的反映，
它反映了作者之前的心境。作者的心境經歷了由憂鬱到好
轉的過程，與作者心境變化相對應的是，第一樂章漸漸由
陰暗通往了一個光輝燦爛、熱烈歡欣的主部。主角從一個
陰暗憂鬱的王國來到了快樂的正在慶祝節日的群眾中間，
在與群眾接觸的過程中，作曲家努力去拋棄自己內心的種
種負擔。

憂鬱的個人與熱鬧的群體，相互交替形成對比映照，
在這個不斷映照的過程中後者被肯定。

第二樂章：降 B 大調，採用了圓舞曲，有著德國式的
派頭。這是柴可夫斯基在他的交響曲中首次將圓舞曲用作
一個樂章。他和舒曼一樣，並非把圓舞曲當作伴舞的「腳
的音樂」，而是將其視為抒發感情、刻畫形象的「頭的音

樂」（舒曼語）。這是一首非常優美的圓舞曲，是首尾為
抒情性的三部曲式圓舞曲。

第三樂章：悲歌行板，D小調。這是整部作品的抒情
中心，充滿戲劇性抒情。在這個樂章裡，柴可夫斯基使用
了他十分喜愛的一個配器手法：管樂器的和弦以連續的三
連音節為襯托，絃樂器在它上面縱聲高歌。這種透過節奏
加壓和力度強化來增加抒情緊張度的做法，柴可夫斯基在
很多著名作品中都有採用，比如：《羅密歐與茱麗葉》、
《第五交響曲》中的行板樂章等等。這一樂章中出現了哀
傷的曲調，是作曲家心靈的獨白。樂曲含蓄、沉靜，但因
為獨特的配器手法所以極具表現力。

第四樂章：諧謔曲，活潑的快板，B小調。這是現實
和夢境，真相和幻象的結合。B小調，被貝多芬稱作「黑
色的調性」，在這裡扮演了神祕的角色。它將死亡表現成
一片飄忽不定的枯葉，若隱若現，若有若無，恍若游絲，
而不是悲劇性的哀痛。飄忽不定的夢幻又有真切如實的世
界，二者反覆交合、衝撞，表現了人與世界的衝突。

第五樂章：火熱的快板，波洛涅茲速度，D大調。柴
可夫斯基第一次將源自波蘭的波洛涅茲舞曲運用於交響
曲中。鏗鏘有力的節奏、抑揚頓挫的節拍、威武雄壯的氣
概、盛世歡騰的節日氣象。春天已來臨，死神已離去，一

切都是那麼的美好。它向聽眾展示了一幅熙熙攘攘、熱熱
鬧鬧的舉世歡騰景象，是一部宏大的交響曲。

波洛涅茲舞曲（或稱波蘭舞曲）

是一種莊重緩慢、具有華貴氣息的三拍子舞曲，它起源
於波蘭民間。16 世紀末，它為波蘭宮廷所採用，在舉
行大典或集會時，用以伴奏二人一組的行列行進。18
世紀盛行於全歐洲，當作舞會中的行列舞。波洛涅茲舞
曲像是一種三拍子的進行曲，每小節的強拍經常有幾個
音，速度比瑪祖卡慢。波洛涅茲的音樂通常具有威武雄
壯的氣質。

《第三交響曲》於西元 1875 年 11 月 7 日在莫斯科
俄羅斯音樂協會舉辦的交響音樂會上首次演出，由尼古
拉・魯賓斯坦指揮，演出獲得了成功。由於這部交響樂的
末章標有「波蘭舞曲速度」，因此它又被稱作《波蘭交響
曲》。

在天鵝湖上翩翩起舞

柴可夫斯基一生創作了三部芭蕾舞劇：《天鵝湖》、

《睡美人》和《胡桃鉗》。這三部舞劇音樂的問世對俄國和整個芭蕾藝術的發展都具有劃時代的重要意義。芭蕾從15、16世紀義大利貴族府邸的自娛自樂性戲劇演出中脫胎，經過數百年漫長歲月的洗禮，在19世紀，芭蕾藝術迎來了它的浪漫主義黃金時期。19世紀初，芭蕾開始以足尖舞為基礎，女子舞蹈也漸漸取代了過去占主要地位的男子舞蹈。在19世紀的最後30年，芭蕾藝術中心由西歐轉向俄國，俄國逐漸成為歐洲芭蕾藝術中心。在柴可夫斯基創作的時代，人們重視的是芭蕾舞蹈家而不是作曲者，這一點從當時莫斯科大劇院《天鵝湖》首演的芭蕾舞劇宣傳海報就可以看出。主演是當時大劇院的二牌芭蕾舞女星卡爾帕科娃，她的名字被放在了最顯眼的位置，而柴可夫斯基的名字卻擠在角落裡用幾乎看不到的小字書寫。

　　《天鵝湖》的故事取材於德國童話故事，講述了變成白天鵝的公主奧傑塔的故事。住在懸崖上的惡魔羅特巴特用魔法將美麗動人的奧傑塔公主變成了一隻白天鵝。公主白天一直以天鵝的形態存在，只有到了晚上才能恢復人的身形。

　　一天，英俊善良又勇敢的齊格弗里德王子到天鵝湖邊狩獵，機緣巧合地發現了天鵝的祕密。奧傑塔向他講述了自己

的身世，王子非常同情奧傑塔，並且愛上了這位美麗的天鵝公主。奧傑塔告訴他只有他永不變心不娶別的女子，他們才能打敗惡魔，讓奧傑塔恢復原貌。王子答應了奧傑塔並且回到城堡參加他母后為他舉行的舞會。惡魔得到王子與奧傑塔相戀的消息後又氣又惱，想盡一切辦法要拆散他們！

他派自己的女兒奧吉莉亞化妝成奧傑塔的模樣去了舞會，王子在舞會上以為她就是奧傑塔，結果與她跳舞並將與其舉行婚禮。傷心的奧傑塔在窗外目睹了這一切，並設法將真相告訴了王子。王子發現了惡魔的陰謀後，與惡魔父女英勇搏鬥並最終擊敗了惡魔，詛咒解除，奧傑塔恢復了本來的面貌。從此，王子和公主幸福地生活在一起。

這是一個謳歌善良勇敢的人終將戰勝惡魔的故事。王子與奧傑塔堅貞不渝的愛和他們的勇氣深深地感染了柴可夫斯基。同時，柴可夫斯基自身非常酷愛芭蕾舞劇，因此他希望自己可以在這方面有一定的嘗試。根據柴可夫斯基的弟弟莫傑斯特記述：他們兩人（柴可夫斯基和法國著名作曲家聖桑）年輕時都酷愛芭蕾，而且喜歡模仿芭蕾舞姿。有一天，他們兩個自誇舞技高超，便在音樂學院的舞臺上表演了一齣小型的芭蕾舞劇《加拉臺耶和皮格馬利翁》。40 歲的聖桑演伽拉忒亞和雕像，35 歲的柴可夫斯基演皮格馬利翁。尼古拉・魯賓斯坦則在鋼琴上奏樂代

替管絃樂隊。可惜除了他們三個並沒有別人在場觀看這場搞笑的表演。柴可夫斯基當時比較需要錢，因此他欣然答應了別吉切夫為這個劇本譜曲的要求。對於第一次創作舞劇樂曲的柴可夫斯基而言，這也是一項對自我的挑戰。因為，他雖然有著豐富的作曲經驗，但是他以前從未嘗試過此類作品的創作。為了寫好這部舞劇的樂曲，他潛心研究當代的舞劇音樂，閱讀和聆聽了大量的舞劇音樂，重點研究了「芭蕾音樂之父」德利伯的作品。柴可夫斯基在寫作之前花了很長時間，想找一個人給他講清楚寫作舞蹈音樂，必須的準確資料，據當時大劇院的布景師瓦爾茲回憶，柴可夫斯基還曾親自找到他詢問應當怎樣寫舞曲，長度如何，怎麼計算等等。同時，柴可夫斯基還親自去劇場觀看芭蕾舞劇演出，仔細思索芭蕾舞演員的舞蹈動作，研究音樂與舞蹈的配合和節奏。經過精心的準備，柴可夫斯基於西元 1875 年開始了《天鵝湖》舞曲的創作。在這次創作中，他創造性地加入了自己的想法，使音樂成為芭蕾舞劇的靈魂，使舞蹈動作和戲劇氛圍隨音樂的旋律和節奏發生變化，而不再是沿襲以往的芭蕾舞音樂的效果——音樂只是配角，只是舞蹈的陪伴。

德利伯（1836 —— 1891）

是 19 世紀法國著名的作曲家。他一生的創作雖以歌劇和舞劇為主，但也創作了一些如康塔塔、戲劇配樂、教會音樂和歌曲等。德利伯的音樂十分典雅優美，旋律流暢而帶有抒情性。他的管絃樂配器法清麗澄澈，其色彩效果極富感染力。因而受到柴可夫斯基的推崇。德利伯曾在巴黎音樂學院師從亞當和貝努瓦學習作曲、管風琴及鋼琴。

　　柴可夫斯基對於芭蕾音樂的創作使芭蕾舞劇擺脫了單純的娛樂性，成為具有高度藝術性的戲劇形式。他從根本上改變了音樂在芭蕾舞劇中的作用，使之不再是可有可無的配角，而是成為了芭蕾舞劇的靈魂，指引著演員透過肢體語言去表現劇作的情感和靈魂。

　　西元 1877 年 2 月 20 日，《天鵝湖》在莫斯科大劇院迎來了它的首演。全劇一共四幕，講述的是王子和被惡魔變成天鵝的公主之間的愛情故事。公主在白天是天鵝的樣子，在夜晚則是人形；最終王子和天鵝公主決心殉情，愛情的力量戰勝了惡魔，惡魔死去，而王子和公主則在水之女神的邀請下住進了海裡的宮殿，從此永遠幸福快樂地生活在一起。音樂隨著劇情的發展，時而舒緩時而緊張，時而優美時而激烈，跌宕起伏，扣人心弦，有力地推動了劇情的發展，抓住了觀眾的心。

　　但是《天鵝湖》的初演並沒有獲得預想的效果，反倒是受到了一些批評。觀看過首演的人一致認為它馬馬虎虎。

　　可是我們的作曲家如此用心地寫作《天鵝湖》並在正式寫作之前為之做了大量的準備工作，為什麼首演還是不盡如人意呢？這首先要歸罪於導演的無能。《天鵝湖》的導演雷辛格是個才能低下且毫無創意的人，在他的指揮下，「群舞演員原地踏步、揮動雙手，好像磨坊的風車葉片，而獨舞演員則邁著體操步伐環繞舞臺蹦跳」。其次，飾演奧傑塔的不是當時最有名的索貝什尚斯卡婭，而是她的替身卡爾帕科娃，而且她還一人分飾兩角且毫無表現力。再有，作為指揮的里亞博夫在當時還沒有什麼經驗，準備十分不充分，甚至連總譜都沒有研讀好而且僅進行了兩次彩排。最後，劇本十分粗略，很多細節都未交代清楚。這些都造成了首演的迴響平平。

　　直到西元 1895 年，柴可夫斯基去世兩年後，他的弟弟莫傑斯特修改了腳本，使之更為詳細，加上佩蒂帕和伊萬諾夫重新編排，聖彼得堡的首演才頭一次使《天鵝湖》的光彩乍現，使得作曲家的音樂真正與觀眾見面。而此時距《天鵝湖》問世已經 18 年了。今天流傳下來的《天鵝湖》就是經莫傑斯特修改後的這一版。

四季的音樂

西元 1875 年，聖彼得堡雜誌《小說家》的編者尼古拉·馬特費耶維奇·伯納德從俄國的詩中選出十二首適合於西元 1876 年 1 —— 12 月的各個月分的詩，按月在刊物上登出。同時，他請柴可夫斯基每月為該雜誌寫一首能表現這個月分性格的鋼琴曲。

這部鋼琴套曲《四季》，副標題為「性格描繪十二幅」。

全曲由十二首附有標題的獨立小曲組成。這些詩篇又與十二個月的季節特點相關聯，故樂曲以「四季」為名。其中第六首〈船歌〉和第十一首〈雪〉最為流行，第三首〈雲雀之歌〉及第十二首〈聖誕節〉也常單獨演奏。

柴可夫斯基每月選取固定的一天開始曲子的創作，但是他在 6 月和 11 月沒有創作靈感，因此他便用了先前創作的〈船歌〉作為 6 月的一曲，用〈雪橇〉作為 11 月的一曲。有意思的是，這兩首曲子竟然成為了十二首中最為有名的兩首。柴可夫斯基在十二首音樂當中不僅生動地刻畫描繪了每一季節俄國的自然風光，而且還深刻地刻畫了俄國人民的思想、感情和生活，表達了他們對美好生活的嚮往，反映了俄國民間音樂語言的音調。

十二首作品按照月分排序分別是：〈壁爐邊〉、〈狂歡

節〉、〈雲雀之歌〉、〈松雪草〉、〈清淨的夜〉、〈船歌〉、〈割草人之歌〉、〈收穫〉、〈狩獵之歌〉、〈秋之歌〉、〈雪橇〉、〈聖誕節〉。我們選取其中最為著名的兩首——〈船歌〉和〈雪橇〉來進行賞析。

〈船歌〉，G小調，4/4拍，如歌的行板。這是一個三部曲式，描繪了夏天泛舟嬉戲的情景。伴奏勻稱而略有起伏，好似微波般輕輕蕩漾，舒緩的第一部分主題溫和中略帶憂鬱，使人彷彿看到了初夏夜晚的河面上，一隻孤寂的小船輕輕地向著遠方飄蕩。

「走到岸邊——那裡的波浪呀，將湧來親吻你的雙腳，神祕而憂鬱的星辰，將在我們頭上閃耀。」（阿列克塞·普列西謝耶夫）

〈雪橇〉，E大調，4/4拍，中速的快板。

「別再憂鬱地向大道上看，也別匆忙地把雪橇趕。快讓那些憂鬱和苦惱，永遠從你心頭消散。」（尼克萊·涅克拉索夫）聽著這部作品，一幅鄉村雪景在你面前漸漸浮現。白雪皚皚的俄國廣闊平原上，一輛雪橇沿著樹林邊的蜿蜒小路飛馳而去，揚起一路積雪，飄飄灑灑，歡快活潑，這輛雪橇奔向那無邊無際的遠方。

此處，我們再為讀者摘錄下其他十首詩歌。

一月 —— 〈壁爐邊〉

「在那安靜寧逸的角落，已經籠罩著朦朧的夜色，壁爐裡的微火即將熄滅，蠟燭裡的微光還在搖曳閃爍。」（普希金）

二月 —— 〈狂歡節〉

「在歡騰的狂歡節，酒筵多麼豐盛。」（彼耶特爾‧維亞傑姆斯基）

三月 —— 〈雲雀之歌〉

「鮮花在田野上隨風搖晃，到處一片明媚的陽光。春日的雲雀在盡情鳴囀，蔚藍的天空迴蕩著動聽的歌唱。」（阿波隆‧邁科夫）

四月 —— 〈松雪草〉

「淡青、鮮嫩的松雪草啊！初春殘雪依偎在你身旁。……往昔的憂愁苦惱，只剩下最後幾滴淚珠還在流淌，來日的幸福，將給你帶來新穎的幻想……」（阿波隆‧邁科大）

五月 —— 〈清淨的夜〉

「多麼美妙的夜晚，幸福籠罩著一切，謝謝你，夜半親愛的故鄉！從冰凍的王國，從風雪的王國，你的五月飛奔而來，它是多麼新鮮清爽！」（阿發納西‧費特）

七月 —— 〈割草人之歌〉

「肩膀動起來喲！手臂揮起來喲！讓晌午的熏風，迎面吹過來喲！」（柯里佐夫）

八月 —— 〈收穫〉
「家家戶戶收秋糧，高高的稞麥倒在地上，成捆的麥子
堆成山，夜半牛車搬運忙。」（阿列克塞・柯立佐夫）
九月 —— 〈狩獵之歌〉
「出發時刻號角響，成群獵犬已整裝，晨光初照齊上
馬，駿馬奔跳欲脫韁。」（普希金）
十月 —— 〈秋之歌〉
「晚秋之園凋零淒涼，枯黃落葉隨風飄蕩……」（托爾
斯泰）
十二月 —— 〈聖誕節〉
「聖誕佳節夜晚，姑娘快把命算。脫下腳上靴子，扔在
大門之前。」（瓦希里・如科夫斯基）

　　這首《四季》鋼琴套曲按照詩歌和季節的氛圍進行創
作，或歡快活潑明朗，或蕭瑟悲傷哀鳴，但無一不流露出
作曲家對於俄國美麗風光和俄國人民美好善良品格的謳歌
與讚美。

第 3 章
在壓抑的烏雲中奏響「我們的交響曲」

噩夢般的婚姻

　　從小就非常敏感的柴可夫斯基只有和家人在一起的時候，才可以感覺到無比的放鬆與舒心，他不喜歡也不希望有任何其他的人闖入他的生活，打擾他的寧靜和生活節奏。如果說梅克夫人小心翼翼地和柴可夫斯基保持有距離的書信往來，以及委婉地給予這位偉大的作曲家以足夠的資助，還可以讓柴可夫斯基接受的話，那麼一個大膽的姑娘熱情地向他表白，並且要求同他結婚這件事則絕對會嚇壞柴可夫斯基。

　　柴可夫斯基骨子裡並不想結婚，這一點我們從他給他弟弟阿納托利的信中就可以看出來。「我曾告訴過你，我要將我的生活做一個重大的改變，其實我根本沒有做過這樣的決定！我只是想想而已，雖然這也是正正經經地想。其實我在等待著一種外力強迫我採取這樣的行動。這裡我必須承認，我那小小的公寓，我的寂寞的黃昏，我的生活安逸和平靜，對於我有一種特殊的魅力。當我一想到要結婚就必須放棄這一切，我就感到不寒而慄！」但是，就好像這個世界每天都在上演事與願違的故事似的，沒過多久，柴可夫斯基就經歷了一場對他而言，如同噩夢一般痛苦的婚姻，這件事情對他的打擊非常大而且影響久遠。

　　拉開柴可夫斯基生命中最大的一場悲劇帷幕的人是一

個心地善良，長相尚可，受教育程度不高，家境一般且家庭氛圍庸俗，以及喜歡誇誇其談總有著不切實際幻想的女人——安東妮雅‧米露可娃。她是柴可夫斯基的一個女學生，她在自己 28 歲的時候（西元 1877 年 5 月）給柴可夫斯基寫了一封感情真摯、熱情洋溢的求愛信，信中充滿了對柴可夫斯基的尊敬、崇拜與愛慕！柴可夫斯基被這封信的真摯所打動，破例作了回覆，但在信中他很明確地表明了自己的態度，他並不喜歡這位姑娘，他們之間沒有愛情。

然而熱情正當年的女孩，怎麼會就這樣輕言放棄自己的理想呢！她認定了柴可夫斯基就是她要嫁的人，是可以給她帶來物質和精神上雙重保障與滿足的男人，於是她緊緊地抓住了這次機會繼續給柴可夫斯基寫信。來來回回幾次信件讓她和柴可夫斯基之間的了解更加深入，終於，一段時間後他們見面了。雖然柴可夫斯基見面時仍是堅定自己當初的立場，拒絕了米露可娃的求愛，但是敏感的柴可夫斯基總是感覺，這樣拒絕一個真誠善良的女孩不太好，他不想傷害她，因此，他又有些動搖了，不知道自己到底該如何選擇。

他覺得是自己先前的態度曖昧不明（回覆女孩的信並且應約去拜訪她，即使這些都只是出於禮貌），才讓米露可娃誤會了自己，在愛情的漩渦裡越陷越深。與此同時，

米露可娃大膽直白熾烈的求愛信像轟炸般一封接著一封：「不要叫我失望！你不答應我，那你只是浪費時間。沒有你，我不能活，為了這個，我也許快要結束我的生命了。」，「我請求您，再到我這裡來一次。如果您知道我多麼痛苦，那一定會大發慈悲，滿足我的願望的！」

　　柴可夫斯基最終還是動搖了，他退讓了，因為他沒辦法接受一個少女因為他而結束自己的生命，他不忍心。但是讓柴可夫斯基完全接受她也是不可能的，他不可能真正盡到一個做丈夫的責任，他能做的也只是給她以精神上的鼓勵，盡可能滿足她物質上的開銷，同時讓自己的身體忠於她。在做了一番內心掙扎，弄清楚了自己的想法之後，柴可夫斯基再一次來到了米露可娃面前，坦誠地告訴她自己並不愛她，只能成為一個忠實的夥伴，不能像一個丈夫那樣疼愛她。為了讓米露可娃更加了解自己，以便不做出可能使她後悔一生的決定，柴可夫斯基還告訴了米露可娃自己的很多缺點：性情孤僻、沉默寡言、不善交際應酬、討厭人多的地方和別人的恭維、生性敏感、情緒多變而且還要和親人以及梅克夫人保持書信往來，同時自己並不富裕，大部分的經濟來源是梅克夫人的資助。然而被愛情沖昏了頭腦的米露可娃，在聽完這些後依然堅定地告訴柴可夫斯基，自己願意嫁給他，不論他是貧窮或者富有、健康

或者疾病、愛或者不愛自己，只要他能成為自己的丈夫讓自己在他身邊陪伴就足夠了。柴可夫斯基聽完之後繼續對這個女人說道：「我這一生從來沒有愛過任何一個女人。我覺得自己已經不是那種能燃起愛的激情的年齡了。我對誰都不會再產生愛，而妳是第一個讓我非常喜歡的女人。如果一種平靜的、兄長式的愛能讓妳滿足的話，我願意向妳求婚。」

從小生長在市井的米露可娃聽到這番話十分激動，她馬上答應了。在她看來，只要柴可夫斯基願意與自己結婚，不要說是兄長式的愛，哪怕是父輩的愛，她都願意。她堅信自己能在日後的婚姻生活中，讓柴可夫斯基漸漸愛上自己，讓兄長式的愛變成夫妻之間的愛、情人之間的愛。

西元 1877 年 7 月 18 日，在聖‧喬治教堂，37 歲的柴可夫斯基和 28 歲的米露可娃舉行了婚禮。一向低調且手頭並不寬裕的柴可夫斯基只邀請了弟弟阿納托利和他的學生柯伐克出席婚禮。婚禮舉辦完了，一對新人馬上回家見家人。

婚禮當晚他們就離開了莫斯科前往聖彼得堡。他們打算去聖彼得堡看望柴可夫斯基的老父親後，再回莫斯科的鄉下去拜見米露可娃的母親。

　　在聖彼得堡的一星期，即使面對的是自己的弟弟和父親，他也絲毫沒有覺得快樂，因為他發現自己沒辦法像往常那樣生活。他內心最重要的東西是音樂，但是他現在的妻子，可以說兩個月以前的一個完完全全的陌生人，現在突然就闖入他本來井然有序的生活，想要將這一切破壞掉，取代音樂的位置。這一切對於柴可夫斯基而言，絕對無法接受！他沒辦法盡到一個做丈夫的責任，就連把米露可娃當成是自己的親人也不可能，在他心裡，米露可娃只是個陌生人，他能給予她的也只有物質上的照料。

　　返回莫斯科之後，岳母一家的來訪更使得他心神不寧！

　　他覺得自己無法忍受岳母一家人庸俗的習氣，這令他窒息！

　　他想逃離這段令他痛苦的生活，甚至想過自殺！但是就算他跳進莫斯科河那齊腰深的冰冷的河水裡，死神也沒有帶走他的生命，只是讓他大病了一場。柴可夫斯基的精神已經極度緊張，只要稍稍再加一點點重量，哪怕只是一根髮絲的重量，他都會立刻崩潰！

　　他寫信給自己的弟弟阿納托利傾訴自己的想法，和想要離家出走的念頭。阿納托利非常同情自己的哥哥，也不忍心讓他繼續受這種折磨，於是就在聖彼得堡以音樂學院

指揮那甫拉夫尼克的名義，發了封電報給柴可夫斯基，要他前去聖彼得堡處理學校的公事。柴可夫斯基終於可以逃離這個，讓他每一分鐘都感到不安和痛苦的莫斯科，確切地說是逃離他的妻子米露可娃。阿納托利帶著面容憔悴的柴可夫斯基去看了醫生，從醫生那裡回來之後，柴可夫斯基開始了一段寧靜的遊歷生活以安心養病。阿納托利隻身前往莫斯科，將詳細情況和醫生的建議向安東・魯賓斯坦和米露可娃說明之後，又妥善地安置了米露可娃，便又回到了聖彼得堡，陪同自己的哥哥柴可夫斯基開始了西歐的旅程。他們先後去了巴黎、柏林和瑞士。在瑞士的時候，柴可夫斯基被日內瓦湖畔的一座小鎮吸引了，他喜歡這裡的風景和安靜的氛圍，於是便在這座叫做克拉倫斯的小鎮，暫時安定下來專心養病。

　　在瑞士靜養期間，柴可夫斯基的身體狀況和精神狀況，都有了一定的好轉，他寫信給妹妹亞歷山德拉告訴他自己的現狀，並解釋離開米露可娃的原因，希望妹妹可以理解他、幫助他。「薩沙，怎麼說呢，我應該毫不推卸責任地說，我是米露可娃冷酷無情的丈夫。她一點錯都沒有，她很可憐，而我在她面前是一個已經失去理智的殘忍的暴君。但是，除此之外，我還是一個藝術家，一個能夠和應該為自己的國家，帶來榮譽的藝術家，我感到自己身

上還有很強的藝術力量，我還沒有做到我能做到的十分之一，我要用全部的力量來做到我還應該做的一切。然而現在（因為米露可娃）我卻不能工作，希望你也能從這個角度來看待，我和米露可娃之間發生的事情。請告訴她，不要再用指責和威脅來折磨我，也請她明白一點：應該讓我有可能去履行我的責任。」

作為柴可夫斯基的小妹妹，亞歷山德拉是個非常善解人意，並且懂得疼人的好女孩。她明白哥哥的心意，於是她無怨無悔地替柴可夫斯基盡著本應由丈夫盡的責任，細心照料著自己名義上的嫂嫂，直到米露可娃回到自己的娘家。

而柴可夫斯基更是一直無私地供給米露可娃生活開銷，由最開始的每月 50 盧布變成了最後的每月 150 盧布，即使柴可夫斯基已經知道，她和另一個男人生了三個孩子。柴可夫斯基就是這樣的一個人，他在所有人的面前都是忠實高尚的，他存在的意義就是為了更佳地幫助周圍的人。

柴可夫斯基自始至終沒有和米露可娃正式離婚。這次錯誤的結合，不僅給柴可夫斯基帶來了長時間的黑暗時光，同時也給米露可娃帶來了毀滅性的打擊。米露可娃從青年時代便已表現出來的心理不正常傾向，在這次婚姻的

打擊之後表現得更加明顯了。她說話時經常會誇誇其談，總是講一些不著邊際的事情。西元 1896 年，米露可娃因為精神病住進了聖彼得堡精神病院，在那裡度過了她的餘生。西元 1917 年，飽受病痛折磨的米露可娃永遠的與這個世界說再見了。

藍色的友誼

　　如果說米露可娃對柴可夫斯基而言是一個噩夢般的女人，那麼梅克夫人對於柴可夫斯基而言就如天使一般。她成熟、端莊、富有、博學，有同情心，愛好音樂，最重要的是她體諒柴可夫斯基，願意與柴可夫斯基保持精神上的溝通。她是一個有身分地位的女人，而且還有自己的孩子，因此她從來沒有想要得到什麼，柴可夫斯基不願意給她的東西。只要柴可夫斯基感到輕鬆快樂，那麼她也會感到輕鬆快樂：她願意默默資助他，以他為自己創作音樂來獲得稿酬的名義；她願意在他失意痛苦的時候，透過書信的方式陪伴他，帶給他精神和心靈上的慰藉；她願意邀請柴可夫斯基到自己的莊園來度假，但卻又非常體貼地為柴可夫斯基，化解了因為見面而可能導致的尷尬，雖然她內心是那麼的渴望與柴可夫斯基見面和交談。14 年的時間，保存下來的 760 封信，見證了柴可夫斯基與梅克夫人之間

這段真摯、感人的友誼。面對這份實質上已經超越了愛情與親情的友誼，我想我們必須要親切地稱它為「藍色的友誼」，以表達柴可夫斯基和梅克夫人之間微妙的關係。

梅克夫人的本名叫做納捷妲‧菲拉列托夫娜，她是交通道路工程師馮‧梅克的遺孀，因此人們會叫她「梅克夫人」。梅克夫人於 1831 年 1 月 29 日出生在一個中產階級家庭。父親是一位莊園主，酷愛音樂；梅克夫人從小受到父親的影響，對音樂也十分感興趣並且接受了良好的音樂教育。她的母親是一位貴族，文化修養極高，在母親的影響下，納捷妲‧菲拉列托夫娜成長為一個知書達理同時又獨立自主的女人。

西元 1848 年，17 歲的納捷妲達嫁給了馮‧梅克成為梅克夫人。她的丈夫比她大 12 歲，因此他對梅克夫人的愛還包含父兄式的關懷。西元 1876 年馮‧梅克 50 歲時死於心臟病，留下了 38 歲的梅克夫人和 11 個孩子，其中最大的 24 歲，最小的只有 4 歲。他留下了相當大的一筆遺產給母子 12 人。

因為對於音樂有著痴迷的愛好，梅克夫人一直和尼古拉‧魯賓斯坦保持著聯絡。她還常常會從國外請來著名的音樂家來自己家裡工作，為她編曲、伴奏。梅克夫人的府上永遠不缺音樂家，甚至是著名音樂家，比如德布西就曾

經給梅克夫人當過音樂家。梅克夫人對待音樂家很慷慨，給他們豐厚的報酬，同時音樂家又有很多的空閒時間可以自由支配。

梅克夫人第一次聽說柴可夫斯基的名字是在她觀看了《暴風雨》的演出之後，此後透過她的小提琴手，恰好也是柴可夫斯基的學生的柯代克，她更加清楚地了解柴可夫斯基和他的音樂。她明白自己需要這樣一位音樂家，而且自己需要委婉地為他增加收入使他度過窘境，從而更佳地從事音樂創作。

西元 1876 年 12 月，經由尼古拉‧魯賓斯坦引薦，梅克夫人與柴可夫斯基開始有了往來。梅克夫人先是委託柴可夫斯基寫一首提琴曲編配鋼琴伴奏曲，緊接著又讓他寫一首改編曲，柴可夫斯基都是很快便完成了。作為回報，梅克夫人給了柴可夫斯基相當可觀的報酬並且給他寫了一封致謝函，感謝他如此迅速而認真地完成了自己的委託。柴可夫斯基對此作出了回覆，對她的誇讚表示衷心的感謝，他感受到了來自別人的關心。柴可夫斯基與梅克夫人之間的藍色友誼就伴隨著這一來一往的致謝信開始了。

德布西（1862 —— 1918）

19 世紀末、20 世紀初歐洲音樂界頗具影響的作曲家、革新家，同時也是近代「印象主義」音樂的鼻祖，對歐美各國的音樂產生了深遠的影響。德布西的代表作品有管絃樂《大海》、《牧神午後前奏曲》，鋼琴曲《前奏曲》和《練習曲》，而他的創作最高峰則是歌劇《佩利亞斯與梅麗桑德》。第一次世界大戰期間，他寫過一些對遭受苦難的人民寄予同情的作品，創作風格也有所改變。

　　雖然梅克夫人和柴可夫斯基之間的友誼非常深刻，梅克夫人對柴可夫斯基也是那樣的崇敬傾慕，但是梅克夫人不願意與柴可夫斯基見面，只願意透過信件的方式來相互了解交流。她在信裡說：「我曾一度衷心地盼望和您本人見面，但我現在感到，您越是使我著迷，我越怕和您見面。

　　在我看來，到那時我就不會像現在這樣跟您交談了……目前，我寧可遠離您而想像您，寧可在您的音樂中和您相印。」柴可夫斯基對於梅克夫人的決定很尊重，他覺得他們有著相同的精神世界、心意相通；他非常感謝梅克夫人給予的同情與幫助，讓他可以無後顧之憂地進行音樂創作。

　　柴可夫斯基願意為梅克夫人作曲，也願意按照她規定的只能信件的方式來交流，因為他覺得梅克夫人在見到他

後可能會發現，作曲家和音樂作品並不像她想像的那樣一致，這可能會影響到他們的交往。

　　梅克夫人生活在柴可夫斯基的音樂世界裡，她可以透過音樂感受到柴可夫斯基的喜怒哀樂。她洞悉著一切關於柴可夫斯基的生活狀態，並且盡自己最大可能在暗中關照他、守護他。在梅克夫人看來，柴可夫斯基是唯一一個可以給她如此深刻和巨大幸福的人，她非常需要他。而梅克夫人的友誼對柴可夫斯基而言更是「像空氣一樣不可缺少」，除了她提供的物質資助之外，更重要的是「她的同情與愛已經成為我存在的基石」。

　　雖然梅克夫人僅是與柴可夫斯基，保持信件聯絡而沒有見面，但是梅克夫人還是透過各種管道，了解到關於柴可夫斯基生活的一切。當她獲悉柴可夫斯基那段不幸的，把他折磨得幾乎喪命的婚姻的時候，她知道柴可夫斯基此時需要的是絕對的自由和靜養，而這一切需要充足的資金作保障。梅克夫人當即幫他還清了全部債務，並且決定此後每年向他提供 6,000 盧布的資助，而且她立即給他寄去了第一筆錢款，讓他可以安心在瑞士靜養。她把柴可夫斯基的一切看得那麼重要，把幫他脫離困境看成是自己不可推卸的責任。「你要知道，你給了我多麼愉快的時光，我對此是多麼地感激，你對於我是如何地了不起，而我是多麼需要你，恰如你一樣；因此，這倒不是我來幫助你，

而是幫助我自己。」梅克夫人給予柴可夫斯基的關懷與幫助是無私的、不求回報的。如果非要說她要求什麼回報，那就是希望柴可夫斯基可以和她一直保持書信往來，並且持續音樂創作。柴可夫斯基在以後的日子確實也是這樣做的，他一有時間就會給梅克夫人寫信，在忙的時候甚至會犧牲自己的睡眠時間來寫信；他從《第四交響曲》開始每一個音符都是為梅克夫人所作。

　　西元 1890 年 10 月 4 日，按照梅克夫人的說法是她瀕臨破產，因此不得不停止對柴可夫斯基的資助。梅克夫人給柴可夫斯基的最後一封信的最後一句話是「希望您有時還能想起我」。柴可夫斯基接到這封表示梅克夫人即將終止他們之間的書信往來的信時十分激動和氣憤，他立即回信給梅克夫人但卻沒有收到回覆。後來，他打聽到梅克夫人已經度過了經濟危機，並且沒有回信可能是因為她已經病得很厲害了。但是，敏感的柴可夫斯基沒有去看望梅克夫人，也沒有繼續寫信來打擾梅克夫人，他覺得梅克夫人的最後一句話傷害了自己。於是兩個人保持了 14 年的信件就這樣終止了，但是柴可夫斯基還是把梅克夫人當作自己最忠實的朋友放在心裡。

「我們的交響曲」

柴可夫斯基在梅克夫人的鼓勵下漸漸從婚姻的失敗中走出，重新開始了他的音樂創作之路。此後，他的全部作品都是為這位懂他、愛他、關心他的梅克夫人所作的。柴可夫斯基在信中寫道：「你知道你對我有多大的幫助呀！我是站在一個深淵的邊緣，我之所以不跳進去，唯一的理由是把希望寄託在你身上，你的友情拯救了我。我將怎樣報答你呢？唉，我多麼希望有一個時期你可以用得著我呀！

為了表示我的感謝和愛，我是什麼都可以做的。」，「我除了用我的音樂向你服務之外，別無他路。納捷妲·菲拉列托夫娜，從今以後，我筆下寫出的每一個音符都要獻給妳。

當工作的欲望以加倍的力量恢復過來時，那是因為有了妳的存在。而在我工作的時候，我一秒鐘也不能忘記是妳給了我這樣一個機會，使我能進行我的事業……」

如果非要在他為梅克夫人創作的諸多作品中，挑選出一首來細細品味的話，那必然是那首廣為流傳的《第四交響曲》，它被柴可夫斯基親切地稱為「我們的交響曲」。這其中的「我們」指的就是柴可夫斯基和梅克夫人。

　　《第四交響曲》的創作有一個極為複雜的背景，可謂是個人情感與社會現實相互交織，興奮喜悅與痛苦壓抑相雜糅。當時，柴可夫斯基剛剛結束了，他與米露可娃不幸且痛苦的婚姻，仍舊沉浸在被那段失敗的婚姻所折磨的境遇中，不僅思想壓力極大，同時身體也日漸消瘦，可謂是心力交瘁。梅克夫人保持與柴可夫斯基書信往來，在信中不斷給予他鼓勵，以及作為一個朋友的殷切問候，這些都讓柴可夫斯基感受到了來自友誼的溫暖。他對梅克夫人十分感激，也更加珍視他們之間這段有些曖昧的友情。這種來自友情的溫暖給了柴可夫斯基強大的動力，繼續他的音樂創作之路。

　　然而除了他經歷的個人生活悲劇帶給他痛苦之外，當時俄國混亂的社會狀況也讓作曲家的神經緊繃。西元1876年4月，保加利亞革命勢力發動了反對土耳其統治的起義，遭到了土耳其的殘酷鎮壓，這激起了全世界進步人士的憤怒，也包括俄國的知識分子。保加利亞愛國者大量犧牲、血流成河，使得斯拉夫民族獨立的問題變得特別敏感。西元1877年，俄國和土耳其之間的戰爭開打，俄國沙皇增加軍費開支，大批軍隊開往前線；國內反革命勢力日益猖獗，整個國家陷入一片恐慌與混亂之中。作為一個愛國知識分子，柴可夫斯基此時的內心非常痛苦，他想要

為他熱愛的國家、熱愛的人民做些什麼，但是又感覺到自己的力量是如此的渺小，因此他只好用音樂來抒發自己的胸臆，把每一個音符當作一把利劍刺向黑暗的社會！

俄國和土耳其戰爭

是指 17 ── 19 世紀俄羅斯帝國與鄂圖曼土耳其之間為爭奪高加索、巴爾幹、克里米亞、黑海等地區進行的一系列戰爭，斷斷續續前後長達 241 年，平均不到 19 年就有一次較大規模的戰爭，其中重要的有 11 次。俄國四敗七勝。雖然奪取的領土不大，只有摩爾多瓦和高加索兩個山地基督教小國，但打擊了鄂圖曼土耳其的權威，動搖了其統治。

《第四交響曲》集中反映了柴可夫斯基個人的情感生活，和當時混亂、恐慌、痛苦的社會情緒。《第四交響曲》中的每一個樂句都是柴可夫斯基曾經並且正在切身感受到的，每一個樂句都是他心靈的回聲。在整個創作過程中，柴可夫斯基就好像吸食了海洛因一般，痛苦並興奮著。

柴可夫斯基在給梅克夫人的信中為她解釋了，這首交響曲的章節內容和思想情感：「引子是整部交響曲的核心，它是主要樂思：這是注定的命運，這是一股命運的力量，它阻礙人們追求幸福，使你達不到目的。它嫉妒地窺伺

著，不讓人們得到平靜和安寧，它就像達摩克利斯的劍一樣高懸頭頂，每時每刻都令人惴惴不安。它是永遠不可制勝、不可克服的，只好順從，只好無望地憂傷。」

第一樂章主要展現的是一種溫柔甜美的夢幻。人們暫時從痛苦與絕望中逃離而沉入夢幻，一切憂愁、煩惱都被忘卻，只有幸福包圍著每一個人。第二樂章是追憶年輕時代的甜蜜溫馨，卻發現那早已過去，不論是生活滿足的歡樂，還是艱難時日，抑或是無可補償的失落，都已經漸行漸遠，沉浸於往事的回憶中，憂傷而甜蜜。第三樂章沒有什麼特別突出的主題，是一些不可捉摸的形象：「當你喝了一點酒，微微有些醉意時，它們就在想像中疾馳而過。

心裡不愉快但也不憂愁，你只是讓自己的思緒自由馳騁著。

突然你想起了一個喝得醉醺醺的沒受過教育的人，聽見了一曲街頭小調，然後遠處有軍隊走過。它們是那麼突然地來到你的腦海，毫無規律，它們是奇異而陌生的。」第四樂章反映了柴可夫斯基理智的思考。擺脫自己痛苦憂傷的命運的唯一辦法，就是到人民當中去，去人民的歡樂中尋找快樂。個人的痛苦與滅亡如果置身於整個人類當中是那麼的渺小，渺小到不會再有傷痛。

西元 1878 年 2 月 22 日，由尼古拉·魯賓斯坦指揮，

在莫斯科俄羅斯音樂協會的音樂會上舉行了《第四交響曲》的首演，觀眾反應平平，這令作曲家非常傷心；同年11月，由納甫拉夫尼克在聖彼得堡指揮演出了《第四交響曲》，這次演出獲得了極大的成功，觀眾為之震撼！每個樂章演奏完之後觀眾都報以熱烈的掌聲，指揮連連向觀眾鞠躬致謝。

柴可夫斯基的意圖終於被觀眾感受到，這對於作曲家而言是莫大的榮幸與安慰。西元 1893 年 5 月中旬，柴可夫斯基在倫敦親自指揮交響樂團演奏了《第四交響曲》。

《葉甫蓋尼・奧涅金》

《葉甫蓋尼・奧涅金》是柴可夫斯基的第五部歌劇作品，這部作品在後來的演出中取得了很大的成功，成為柴可夫斯基的代表作之一。但是最開始的時候，柴可夫斯基的一些同行認為他不太適合創作歌劇，因為之前他的四部歌劇中除了《鐵匠瓦庫拉》之外都鮮有人問津。但是，喜歡嘗試不同事物的柴可夫斯基卻似乎對歌劇創作有一種偏執：「我在這條道路上定下了一站 —— 歌劇，不論您怎樣說我不擅長於創作這種音樂，我都將毫不猶豫地走我自己的路。」就在這樣的環境中，柴可夫斯基開始了第五部歌劇的創作，在他著手正式創作之前，他給自己定了一個方

向 —— 不再像往常一樣將主角設定為歷史人物，或者農民來反映特定的俄羅斯民族生活，而是想要在歌劇中體現「人類心靈活動」。

　　一次和當時俄國著名的女歌唱家機緣巧合的談話，讓柴可夫斯基開始考慮以普希金的詩體小說《葉甫蓋尼·奧涅金》為題材來改寫歌劇。女歌唱家提議他可以嘗試讀一下普希金的這部作品，因為它很符合柴可夫斯基想要體現人類心靈活動的想法。柴可夫斯基認為這個提議很好，於是當晚就把普希金的原著重新讀了一遍，深深地為這部作品所感動。在強烈的情感激發下，他立即寫出了場次大綱，並從原詩中挑選了可以用來改編歌劇的素材，把它們交給了自己的好朋友西羅夫斯基，由這位好朋友來親自編寫歌劇腳本。

> **普希金**（1799 —— 1837）
> 俄國著名的文學家、偉大的詩人、小說家，現代俄國文學的創始人。19 世紀俄國浪漫主義文學主要代表，同時也是現實主義文學的奠基人，現代標準俄語的創始人，被譽為「俄國文學之父」、「俄國詩歌的太陽」、「青銅騎士」。

　　《葉甫蓋尼‧奧涅金》的原詩講述了一個「多餘人」——青年貴族奧涅金的故事。「多餘人」，大多是一些想改變社會，卻只停留在想像階段，沒有付諸行動，或者說是無力去改變社會的貴族青年的形象。奧涅金是生活在 1820 年代的貴族青年，他的父母整日沉溺於紙醉金迷的生活，無暇顧及子女的教育。奧涅金從小由淺薄的法國家庭教師照管，因此他的知識十分膚淺雜亂，但對奢靡的貴族生活方式耳濡目染，無師自通。步入青年階段，奧涅金開始涉足上流社會，宴飲、舞會和美女幾乎成了他生活的主要內容，而他瀟灑的風度，考究的衣著，流利的法語和機智的談吐受到社交界的普遍讚賞，也贏得太太小姐們的青睞。但奧涅金畢竟生活在 1820 年代，西元 1812 年衛國戰爭激發起來的民族意識，和由西歐傳入俄國的啟蒙主義思潮不能不在他身上留下痕跡。他讀過亞當‧史密斯的《國富論》和盧梭的《社會契約論》，於是對上流社會空虛無聊的生活感到厭倦和煩悶，染上了典型的時代病——憂鬱症。正巧這時他鄉下的伯父去世，奧涅金按照法律規定，成了伯父遺產的唯一繼承人。寧靜的鄉村生活暫時使他擺脫了城市的喧囂和煩惱，喚醒了他的活力，他甚至著手改革，廢除沉重的徭役制，代之以靈活的地租制，因而受到周圍地主的非難和反對。不久，新鮮

感消失，單調乏味的鄉間生活又使奧涅金陷入苦悶憂鬱之中。這時鄰村來了一位剛從德國留學回來的青年詩人連斯基，兩人性格迥異，但共同的興趣使他們成了朋友。連斯基正在與拉林家的小女兒歐爾加熱戀。在連斯基的再三催促下，奧涅金拜訪了拉林家，結識了歐爾加的姐姐塔季揚娜。塔季揚娜從小落落寡合，與眾不同，深受外國小說影響，厭惡周圍的庸俗生活，渴望自由和幸福。奧涅金的出現攪亂了她的芳心，她斷定奧涅金正是她追求的理想伴侶和人生依託。度過幾個不眠之夜以後，塔季揚娜終於鼓起勇氣，主動而大膽地寫信給奧涅金，情真意切地表達了自己的愛慕之心。奧涅金承認塔季揚娜是位出眾的少女，但他深知自己對她的戀情不會長久，也不想欺騙和玩弄對方的感情，更不願用婚姻的鎖鏈束縛自己的手腳，便拒絕了塔季揚娜的一片情意。

受到重大感情打擊的塔季揚娜痛苦不已，日益憔悴。在塔季揚娜的命名日宴會上，奧涅金見到她愁容不展，便怪連斯基不該約他前來赴宴。他故意與歐爾加調情，想以此捉弄連斯基。容易衝動的連斯基覺得受到了汙辱，要求與奧涅金決鬥，結果死在朋友的槍下。奧涅金悔恨無比，便出國旅遊。異國他鄉的風情並沒有驅散他心頭的苦悶和失望，他終於返回聖彼得堡。這時塔季揚娜在母親的安排

下已經嫁給一位戰功赫赫的將軍，成了社交界的名人。奧涅金在一次舞會上見到了塔季揚娜，得知她已成了大名鼎鼎的公爵夫人，竟像孩子似的愛上了她。奧涅金無法忍受苦戀的煎熬，連連投書於塔季揚娜傾訴衷腸，但塔季揚娜都不加理會。奧涅金按捺不住，貿然闖入塔季揚娜私第，只見她獨自一人在捧讀他的信，眼中噙滿了淚水。他跪倒在她的腳下，狂吻她的手。沉默良久之後，塔季揚娜承認自己內心仍然保持著對奧涅金真誠的愛，但她的命運已定，幸福無法挽回，她已經嫁人，因而將一輩子忠於丈夫。

亞當·史密斯（1723 —— 1790）

英國古典政治經濟學體系的建立者。代表英國工廠手工業已高度發展、產業革命開始時期資產階級的利益。主張自由競爭，抨擊重商主義，對英國經濟政策的制定曾起過重大作用。亞當·史密斯一生與母親相依為命，終身未娶。

盧梭（1712 —— 1778）

法國偉大的啟蒙思想家、哲學家、教育學家、文學家，是 18 世紀法國大革命的思想先驅，啟蒙運動最卓越的代表人物之一。主要著作有《論人類不平等的起源和基礎》、《社會契約論》、《愛彌兒》、《懺悔錄》、《新愛洛伊斯》等。

　　因為柴可夫斯基的出發點是想要在歌劇中體現「人類心靈活動」，因此他在歌劇創作過程中並沒有過多地展現，原著中的故事情節與具體的事件，而是著重表現主角的情緒變化，和他們波瀾起伏的內心世界。他在原詩的基礎上進一步將劇中人物對幸福的嚮往和他們的悲劇命運之間的衝突尖銳化，使得塔季揚娜、奧涅金、連斯基等人的形象更加富有悲劇色彩，將人物的悲慘命運推向了高潮。

　　在歌劇《葉甫蓋尼·奧涅金》中，柴可夫斯基成功地實現了創作普通人生活戲劇的美學思想和藝術追求。這是一部樸實無華、生動真實、充滿詩情畫意的歌劇，其重心在於刻畫不同人物的個性和抒發他們的內心情感，因此作曲家並未稱呼它為歌劇，而是稱它為「抒情場景」。

　　這部劇的進展速度很快，西元 1878 年 2 月，柴可夫斯基便完成了這部歌劇，同年 12 月在莫斯科音樂學院戲劇節上舉行了首演。次年 3 月下旬在莫斯科小劇院正式上演，由尼古拉·魯賓斯坦指揮，莫斯科音樂學院的學生演出。演出獲得了極大的成功，在閉幕時，作曲家不止一次的被觀眾邀請到臺上，獲得了觀眾極高的讚譽。同時，這部作品在音樂節上也得到了好評。尼古拉·魯賓斯坦評價道：「這是俄羅斯藝術的偉大成就。」俄國著名作家屠格涅夫也出席並觀看了演出，他認為這部歌劇「音樂迷人、火

熱，有青春氣息，異常美好而富有詩意」。柴可夫斯基本
上也對這部作品非常滿意。在寫給梅克夫人的信中，他毫
不掩飾自己的欣喜之感：「總之，大家都毫無例外地向我
表示了對《葉甫蓋尼·奧涅金》的喜愛，其強烈和真摯程
度令我十分驚喜。」

　　之後，《葉甫蓋尼·奧涅金》又分別於西元 1881 年和
西元 1884 年在莫斯科和聖彼得堡舉行了幾次大的演出，
轟動了莫斯科和聖彼得堡。觀看過的觀眾無一不對柴可
夫斯基表示了高度的讚賞。之後，又在提比里斯、哈爾科
夫、基輔、喀山等俄國其他城市上演，並在國外舉行了演
出。一時之間，不僅俄國人民甚至整個歐洲都為之瘋狂。
西元 1888 年 12 月《葉甫蓋尼·奧涅金》在捷克的布拉格
國家劇院上演，當時的指揮德弗札克評價說：「這是一件
驚人的作品，充滿著真摯的感情和詩意，同時又表現得唯
妙唯肖；總之，音樂是迷人的，它深入人心，使我們永
遠不能忘記，每當聽到它時，我就覺得被帶入了另一個世
界。」這部作品在歷經巡演後，也成為俄國和歐洲許多劇
院的保留曲目。

屠格涅夫（1818 ── 1883）

19 世紀俄國享有世界聲譽的現實主義藝術大師。他的小說不僅迅速地反映了當時的俄國社會現實，而且善於透過生動的情節和恰當的言語、行動，透過對大自然景色的描述，塑造出許多栩栩如生的人物形象。他的語言簡潔、樸質、精確、優美。代表作有《貴族之家》、《阿霞》、《前夜》、《父與子》、《處女地》等。

第 4 章　浪跡天涯的作曲家

別了，莫斯科

　　西元 1878 年秋，柴可夫斯基去聖彼得堡看望年邁的父親。在聖彼得堡的日子裡，天氣很糟糕，陰雨連綿，到處瀰漫著潮溼發霉的味道，柴可夫斯基的心情也是一樣糟糕。哥薩克的巡邏兵布滿街頭，土俄戰爭中打了敗仗的俄國軍隊正在狼狽地撤退。土俄戰爭結束後，俄國當局一片混亂，國內局勢十分動盪，政府在國內採取的高壓政策，使成千上萬的激進青年慘遭厄運，冷漠的民眾如行屍走肉一般存活在這個國家裡，俄國陷入恐怖之中。柴可夫斯基和許多知識分子一樣，為國家的命運擔憂，同時也為自己的前途憂慮。

　　婚姻失敗的陰霾還在繼續籠罩著柴可夫斯基，即使他在布萊洛夫莊園度過了一段快樂而又寧靜的日子，也不能完全消除他內心的傷痛，即使已經過了一年的時間，也無法撫平他纍纍的傷痕，他感到自己不想與人接觸，尤其是不願意和社會上所謂的名流交往。他厭煩無窮無盡的宴會，厭煩不得不去的拜訪，甚至連別人不斷地祝賀與打招呼他都覺得很煩人。他想要找一個真空的環境把自己隔絕起來，只和自己的親人來往，和梅克夫人寫信，然後一心專注於自己的音樂創作，不去想那些世俗的事情。

　　想要逃離莫斯科的這顆種子，在他腦海裡生根發芽越

長越大，即使在音樂學院教書的時候他都會感到渾身不自在，他發現在這裡完全不能進行音樂創作，毫無靈感。柴可夫斯基每天想的事情只有一件，那就是想辦法早日離開這個無法適應的環境。終於，這種情緒在一次宴會之後全面爆發。當時，尼古拉·魯賓斯坦從巴黎回到了莫斯科，他剛剛從巴黎博覽會指揮演出回來。在巴黎演出的最後一場音樂會上，尼古拉·魯賓斯坦再次指揮演奏了柴可夫斯基的《第一鋼琴協奏曲》，演出轟動了整個巴黎，觀眾反應極好。

在這次尼古拉·魯賓斯坦的接風宴上，他把柴可夫斯基大大誇獎了一番說：「擁有柴可夫斯基這樣的傑出人才，是音樂學院應該引以為榮的。他的作品給巴黎聽眾留下了極為深刻的印象。」在場的人聽到尼古拉·魯賓斯坦這樣說，全部都起身和柴可夫斯基打招呼並且與他攀談，甚至那些平時從來沒有和柴可夫斯基說過話的人此時也都走了過來，彷彿他們早就認識了一個世紀那樣久遠，這令柴可夫斯基感到厭惡。柴可夫斯基一直不太習慣這樣的場面，尤其是在他本來就對莫斯科的生活感到厭煩的時候，他更加覺得這種無謂的應酬和交際，只會給他的生活增加煩惱和苦悶。

他覺得自己已經忍無可忍了，他不想再這樣痛苦地在

莫斯科生活下去，於是第二天他就向尼古拉‧魯賓斯坦遞交了辭呈離開了音樂學院。

當年 10 月 18 日，柴可夫斯基上完了他在音樂學院的最後一堂課。19 日音樂學院為他舉行了告別晚會，尼古拉‧魯賓斯坦還有尤爾根松、卡什金、塔涅耶夫、阿爾別列契特等好友都前來與他話別。晚會一結束，柴可夫斯基便急忙離開了朋友們踏上了開往聖彼得堡的火車。

在飛馳的列車上，柴可夫斯基的思緒也隨列車的奔馳而紛飛著。他在莫斯科度過了生命中最精彩的十三個年頭，從西元 1866 年 1 月他 26 歲登上音樂學院的講臺開始，他的青年時代全部在這裡度過。這裡是他音樂生涯的真正起點，是他走向成功的開始。「毫無疑問，如果命運不把我拖向我住了十二年多的莫斯科，那我將不可能做出我所做的一切。」莫斯科是他第二次成長的地方，這是個美麗的城市，這裡有著許多的光明和美好；但是那次失敗的婚姻還是一直籠罩在他的心頭，讓他觸景生情，無法擺脫莫斯科帶給他的苦澀和哀愁。他要尋找一個可以讓他有創作靈感的地方，而那必然不是莫斯科，因此他能做的只有逃離。他要過自由、無拘無束，可以全身心投入音樂的生活，他要過沒有人打擾，沒有那麼多無謂的交際應酬的生活，他要過可以隨心所欲安心靜養的生活！

是的，別了，莫斯科！柴可夫斯基在黑夜裡給了莫斯科一個吻，他不會忘記這座他生活了將近十三年的城市 —— 美麗而又令人憂傷的莫斯科。

為鈴蘭寫詩

柴可夫斯基平日裡除了作曲之外，還會做一些其他事情來消磨時光，比如寫詩。在他寫的不多的詩歌中，他最為滿意的一首是《鈴蘭》。

鈴蘭是俄國常見的花，也深為俄國人喜愛。關於鈴蘭的民間傳說有很多，其中最著名的是說它是少年蘭兌施（鈴蘭的俄語音譯）的傷心之淚。美麗的少年愛上了春女孩，但是春女孩沒過多久就移情別戀將少年拋棄，於是少年傷心欲絕，晶瑩的淚珠變成了鈴蘭似的小白花，心裡滴出的血將鈴蘭的果實染紅。關於鈴蘭的傳說還有一個比較主流的版本是說，海上女王沃爾霍娃愛上了少年薩特闊，而少年把自己的感情奉獻給女孩柳巴娃。得不到愛人的海上女王來到岸上，她十分傷心以至於哭了起來，淚珠落下的地方開出了大片潔白的鈴蘭花。女王一邊走一邊哭，她走過的地方一片汪洋，後人稱之為沃爾霍夫海灣和沃爾霍夫河，河水清澈見底，如同女王晶瑩的淚花，而且透著些許憂愁，彷彿女王憂傷的眼眸。在俄國人心中，鈴蘭是

純潔、溫柔、忠實、愛情等最美好事物的象徵，但同時因為種種悲情的傳說，人們提到鈴蘭時總會有一些憂傷的意味。在俄國人眼裡，鈴蘭還有幫助人們順利處理各種事情和完成計劃的神奇魔力。

我們敬愛的作曲家柴可夫斯基對鈴蘭情有獨鍾，親切地稱它為「百花之王」。在詩歌《鈴蘭》中我們可以感受到柴可夫斯基對鈴蘭花深深的喜愛和由衷的讚美。

> 春天我最後一次採摘我的花朵，
> 那心愛的憂傷擠壓在我的胸口。
> 向著未來我真誠地祈願：
> 哪怕讓我再看一眼我的鈴蘭，
> 它們現在已經枯萎凋零。
> 夏天飛逝而去，白晝變短，
> 已經沒有了鳥兒的合唱，
> 太陽也遠離了我們，
> 落葉如氈鋪滿了林地。
> 然後是嚴峻冬日的來臨，
> 森林將穿上白色的衣裳。
> 我憂傷地徘徊，痛苦地期待，
> 期盼春日的陽光再把天空溫暖。
> 無論雪橇的飛跑還是舞會的光華與喧鬧，
> 無論聚會、戲劇還是美酒佳餚，

或是壁爐裡那隱隱燃燒的微火，

這一切都不能喚醒我們的歡笑。

我期待著春天的輝光，

瞧，這春之女神來了！

樹林卸下冬裝，為我們準備綠蔭。

冰河融化，

我久盼的日子終於來臨！

快快到樹林裡去！

我在熟悉的小徑上飛跑。

難道真是理想實現，夢已成真？

對，這正是它！

我俯身於大地，

用我顫抖的手摘下這春之女神的贈品。

啊，鈴蘭！

為什麼你這般令人歡喜？

雖有花朵比你芬芳絢麗，

它們有多姿多彩的花瓣，卻沒有你那神祕的美麗。

你美的奧祕深藏在哪裡？

你向靈魂傾訴著什麼？

你勾魂攝魄的魅力來自何方？

也許你是幻影，再現著往昔的歡樂？

或許你把未來的幸福向我們應允？

我全然不知，全然不知你的神力呵！

而你的馨香如美酒暖我心扉令我心醉，
如音樂讓我心馳神迷屏住呼吸，
如愛的火焰把我的雙頰親吻。
樸素的鈴蘭，你開花時我感到幸福，
冬日的寂寞已去無蹤影，
內心的陰霾也一掃而盡。
我忘卻苦難，懷著陶然的欣喜迎接你，
而你卻已枯萎凋零。
乏味的生活日復一日，靜靜地流逝，
更大的痛苦在向我襲來，
折磨我的是那惱人的理想——
我企盼那五月的幸福再度降臨
有朝一日春又甦醒，
充滿生機的世界將掙脫桎梏躍然而生。
然而時間已到，人世間將不再有我，
像所有的人一樣我將迎接命定的死亡。
那裡會有什麼呢……
在死亡的時刻，受召後我飛翔的靈魂，
將去向何方？
沒有答案！沉默吧！我不安分的心靈，
你不會知道永恆把什麼賜給了我們。
然而，我們和整個大自然一樣渴望生命，
我們呼喚你，等待你，春天的女神！

大地的歡樂對於我們是如此親切和熟悉 —— 而敞開的
墳墓竟是這般黑暗沉沉！
然而，我們和整個大自然一樣渴望生命，
我們呼喚你，等待你，春天的女神！
大地的歡樂對於我們是如此親切和熟悉 —— 而敞開的
墳墓竟是黑暗無比！

　　柴可夫斯基對自己的這首詩歌極為滿意，一寫好就馬上給莫傑斯特寄了過去，並希望弟弟妹妹和好友們都可以看到他的詩作。當然，他還迫不及待地把這首詩連同一封感情真摯、飽滿，表達了他對梅克夫人無限留戀的信一起寄給了梅克夫人，他希望梅克夫人可以看到他的詩作，感受到他的心。

隨想義大利與《1812 序曲》

　　西元 1879 年底，柴可夫斯基動身前往羅馬，他的眾多親朋好友 —— 莫傑斯特、康德拉齊耶夫一家人正在那裡等著他。在那裡，柴可夫斯基度過了非常愉快的一段時光。在朋友的陪同下，柴可夫斯基參觀了阿皮亞公路，瞻仰了聖彼得大教堂、聖母瑪利亞大教堂以及梵蒂岡的西斯汀教堂。在西斯汀教堂裡，柴可夫斯基有幸親眼看到了文藝復興時期巨匠米開朗琪羅的著名雕像作品《摩西》，柴可夫斯基佇立在雕像面前，感受著這件作品的高大神聖；追憶偉人，一種敬佩之情油然而生。他們一行人還去體驗了羅馬圓形劇場的魅力。在羅馬的這段日子裡，柴可夫斯基和朋友們經常會在晚上，去劇院的包廂裡觀看義大利歌劇，體會異國他鄉的別樣風情。由於柴可夫斯基此次義大利之行時間很充裕，因此他在這裡度過了西元 1880 年的新年狂歡節。義大利人民全部都盛裝打扮，他們唱著、跳著、嬉戲打鬧著，一片歡樂祥和的景象；民間藝術家和街頭歌手們在街邊彈唱，古老的義大利民歌飄進了柴可夫斯基的耳朵裡，就像被電流擊中一般，柴可夫斯基為這些古老的義大利民歌而瘋狂！他把這些古老優美的民歌主題一一記下，打算以後用於自己的音樂創作中去。後來他們又去了拿波里的卡布里島，那裡鮮花盛開，景色宜人；海風輕輕

拂面，金色的陽光灑在臉上，在午後的沙灘漫步是一件多麼令人愉悅的事情！

聖彼得大教堂

羅馬基督教的中心教堂，歐洲天主教徒的朝聖地與梵蒂岡羅馬教皇的教廷，位於梵蒂岡，是全世界第一大教堂。

這段美好的經歷讓柴可夫斯基心情非常愉悅，後來，他為此寫作了一曲《義大利隨想曲》，記錄了義大利的美好風光、文藝復興時期留下的文化精髓、熱鬧歡快的節日以及騎兵營傳來的陣陣號角聲。整首作品洋溢著熱烈、歡快的節日氣氛，給人一種沁人心脾的美妙感覺。

西斯汀教堂

始建於西元 1445 年，由教宗西斯篤四世發起創建，教堂的名字「西斯汀」便是來源於當時的教皇之名「西斯篤」。教堂長 40.25 公尺，寬 13.41 公尺，高 20.73 公尺。是依照《列王紀》第 6 章中所描述的所羅門王神殿，按照比例所建。西斯汀教堂是羅馬教皇的私用經堂，也是教皇的選出儀式的舉行之處。

文藝復興

於 13 世紀末在義大利各城市興起，以後擴展到西歐各國，於 16 世紀在歐洲盛行的一場思想文化運動。文藝復興帶來一段科學與藝術革命時期，揭開了近代歐洲歷史的序幕，被認為是中古時代和近代的分界。馬克思主義史學家認為其是封建主義時代和資本主義時代的分界。具體指 13 世紀末期，在義大利商業發達的城市，新興的資產階級中的一些先進的知識分子借助研究古希臘、古羅馬藝術文化，透過文藝創作，宣傳人文精神。

古羅馬圓形劇場

早在西元前 43 年，古羅馬人建成了豪華的古羅馬圓形劇場。西元 2 世紀時，古羅馬圓形劇場空間內增加了 1.1 萬個座位，可見當時古羅馬圓形劇場演出的盛大景象。如今，里昂的考古學者反覆研究，重建了當時可以增進音響效果的舞臺結構，其等比例縮小模型展示在博物館中。古羅馬圓形劇場是一大一小兩個半圓形劇場，至今仍然保存完好，並不僅僅是個供遊客參觀的古建築，不時還會舉辦大型音樂會、演奏會、歌劇等演出。可以容納一萬名觀眾。

　　西元 1880 年 12 月，這部作品由尼古拉‧魯賓斯坦擔任指揮，在莫斯科進行了首演，觀眾都非常喜歡這首曲子，演出獲得了極大的成功，後來又陸陸續續演出了很多

次。這部作品使得柴可夫斯基在歐洲的名氣更加響亮，他去看戲的時候經常會被旁邊的觀眾認出來，人們往往會驚嘆道：「您就是偉大的作曲家柴可夫斯基吧！」柴可夫斯基往往會很友善地對他們點頭致敬。我們的作曲家一直不太適應成為公眾人物，因此他在日常生活中的交際範圍也很窄，來往的人除了親人朋友，就是和作曲及文學有關係的一些人，但這絲毫不影響作曲家對觀眾的愛。柴可夫斯基經常會在演出結束後被觀眾請到臺前，而他也很樂意和觀眾們見面。

西元 1881 年在莫斯科將舉行一場聲勢浩大的莫斯科博覽會，從義大利回到莫斯科後，柴可夫斯基應尼古拉·魯賓斯坦的要求為這次博覽會寫作一首曲子。尼古拉·魯賓斯坦給柴可夫斯基提供了三個思路：博覽會開場；慶祝亞歷山大加冕 25 週年；天主教堂落成。柴可夫斯基選擇了第三個主題 —— 天主教堂落成，這讓他聯想起俄法戰爭中俄國人民英勇抗戰的故事，而這座天主教堂是在西元 1812 年拿破崙入侵俄國時被毀掉的。

《1812 序曲》是一首廣場演奏曲，聽眾是廣大的市民，由於他們都只是普通聽眾，因此一向非常貼近人民的作曲家，採用了龐大的樂隊編制使作品更為通俗易懂。樂曲中有炮聲，有教堂鐘聲，還用了一些人們熟悉的歌曲作

為音樂主題，營造出一種「很響很鬧」的氣氛 —— 轟隆隆的炮聲，廝殺聲，俄國人民英勇抗敵時吹響的號角聲。它真切而深刻地表現了俄國人民，在反抗法國侵略過程中，那英勇無畏的氣概和愛國主義精神。這部作品後來成為柴可夫斯基最受歡迎的作品之一，而它在西元 1941 年以後的反法西斯衛國戰爭中，也造成了重要的動員作用。這部反映俄國人民英勇無畏抗戰殺敵氣概的作品在斯拉夫國家廣為流傳，膾炙人口，為柴可夫斯基贏得了極好的口碑，使得柴可夫斯基成為老少皆知的人物。

反法西斯衛國戰爭

是西元 1941 —— 1945 年，蘇聯人民為反對法西斯德國及其歐洲、亞洲盟國侵略而進行的戰爭。西元 1939 年 9 月，第二次世界大戰全面爆發。西元 1940 年 6 月，法國投降。同年 7 月 21 日，阿道夫・希特勒下令祕密制定進攻蘇聯的《巴巴羅薩計畫》，其主要內容以閃電戰策略為基礎，包括進攻、占領和肢解蘇聯的一切計畫和細節。

第一部三重奏

　　西元 1881 年 3 月，正當柴可夫斯基為了躲避在羅馬不得不參加的，各種各樣的貴族社會的宴會應酬而旅居那不勒斯時，他得到了關於尼古拉‧魯賓斯坦於巴黎病逝的消息。柴可夫斯基接到這個消息後心情十分悲痛，立即動身趕往巴黎，可惜他還是沒有趕上尼古拉‧魯賓斯坦的遺體告別會。3 月 25 日，柴可夫斯基參加了在巴黎舉行的尼古拉‧魯賓斯坦的第一次葬禮並且在《莫斯科公報》上發表了悼念尼古拉‧魯賓斯坦的文章，對他的光輝事跡給予了高度評價。柴可夫斯基曾說：「尼古拉‧魯賓斯坦作為藝術家，我一貫對他有高度評價，作為一個人，我對他並無親近之感（尤其是最近一個時期）。現在當然，除了他的優點以外，其他一切都被忘掉了，而他的優點是多於缺點的。我不用說他對於民眾的意義，只要想到他是無可替代的人物這一點就夠了。」

　　柴可夫斯基雖然因為和尼古拉‧魯賓斯坦對作品的意見，和作曲風格有些不同看法，而有些摩擦和不愉快甚至冷戰，但是他內心還是無比的崇拜、尊敬與感謝尼古拉‧魯賓斯坦的。雖然尼古拉‧魯賓斯坦總是打擊柴可夫斯基的自尊心和否定他的才華，但是在柴可夫斯基的音樂生涯中，尼古拉‧魯賓斯坦卻是決定性的人物。是他在 20 多

年前將柴可夫斯基引上了正規的作曲道路，給予他知識和
發揮的舞臺；是他把剛剛從音樂學院畢業的毛頭小子引
入莫斯科，給他提供了可以在莫斯科立足的基本條件；是
他在大多數情況下擔任柴可夫斯基作品的首演指揮，將柴
可夫斯基的作品向世人展現和傳播；就連柴可夫斯基和梅
克夫人的相識，也是尼古拉·魯賓斯坦引薦的。可以說沒
有尼古拉·魯賓斯坦，也就不會有今天我們熟知的柴可夫
斯基。因此，不管柴可夫斯基曾經對尼古拉·魯賓斯坦有
過怎樣的負面情緒，他在柴可夫斯基心中的地位還是無可
動搖的，他的逝世使得柴可夫斯基的內心遭受了巨大的打
擊，柴可夫斯基沉浸在巨大的悲痛當中。

　　為了紀念這位恩師加摯友，柴可夫斯基為他寫作了一
部鋼琴、小提琴、大提琴三重奏曲──《A 小調鋼琴三
重奏》，這也是他第一次嘗試這種創作方式。這部三重奏
的旋律極富表現力，同時也可以算作一部極佳的交響樂。
它由兩個樂章組成，第一樂章為《哀歌》，採用奏鳴曲
式。樂曲一開始是哀婉悲傷的第一主題，先由大提琴，
後由小提琴陳述表現，樂曲深沉憂鬱、委婉纏綿，似乎在
訴說著作曲家悲傷的心情；第二主題則較為明朗有力、舒
緩流暢，讓人想起作曲家和尼古拉·魯賓斯坦，曾經共同
擁有的那段愉快的歲月。樂曲的發展部由這兩個主題交織

而成，憂傷揮之不去、思念難以解脫，往日的一幕幕又在眼前重現，讓人難以忘懷。小提琴的哀婉纏綿，大提琴的深沉而溫暖，鋼琴的平靜溫和，三者交融，完美地融合成一曲難分難捨的輓歌。樂章最後的尾聲中又出現第三個主題，寧靜溫暖、委婉纏綿、依依難捨。第二樂章由 12 段變奏和尾聲構成，其基本主題是一首俄羅斯民謠，也是尼古拉·魯賓斯坦生前最喜愛的旋律之一，樂曲寧靜舒展、溫柔明朗、靈巧精緻。隨後主題分別由小提琴、大提琴重述，溫暖流暢、舒暢自然；第三變奏模仿尼古拉·魯賓斯坦家中收藏的「音樂鐘」，樂曲靈巧歡快、活潑跳躍，輕鬆自然；第四變奏則溫暖舒暢，穩重而略帶憂傷；第五變奏別稱「音樂盒」，樂曲清脆活潑，輕巧明亮；第六變奏是一首優美抒情的圓舞曲，溫暖舒暢，婉轉流暢；第七變奏再現了第一樂章的第二主題，由鋼琴奏出莊嚴輝煌、雄壯有力的旋律；第八變奏模仿巴赫曲風，樂曲穩重凝練、自然流暢，頗具巴洛克的典型風格；第九變奏則是舒展和緩、溫柔寧靜；第十變奏模仿蕭邦的波蘭舞曲，靈巧活潑、輕快跳躍；第十一變奏又是寧靜溫婉、輕柔舒展；最後的第十二變奏以熱烈的進行曲開始，樂曲情緒高昂，勇往直前，肆意揮灑，充滿激情與活力；隨後轉為哀婉悲傷的第一樂章第一主題，充滿悲憤與痛苦；樂曲漸漸歸於平

靜，最後在葬禮進行曲中漸行漸遠，逐漸消失。這是柴可夫斯基所寫的變奏曲中最多姿多彩的一部。透過色彩紛呈的音樂和變幻無窮的旋律，形象地表現了偉大音樂家尼古拉‧魯賓斯坦成果斐然的藝術生涯，和對音樂事業不朽的貢獻。

　　這首作品於西元 1882 年 1 月完成，是柴可夫斯基非常著名的一首曲目，在樂壇上也極受歡迎。

第 5 章　音樂人生的巔峰

尤里婭·彼得洛夫娜

　　一般而言，人們對藝術家總會有那麼些或多或少的天生的好感，尤其是柴可夫斯基本身就有一種，自然散發出的無法阻擋的魅力，因此喜歡他的人很多，尤里婭·彼得洛夫娜就是其中一個。柴可夫斯基和彼得洛夫娜是在他著手將話劇《女巫》改編成歌劇時認識的。彼得洛夫娜是話劇《女巫》的作者伊波利特·瓦西里耶維奇·什帕任斯基的妻子，同時也是一個家庭不幸的女人，她有兩個孩子，柴可夫斯基在日後與她的信件中還漸漸發現這個女人也有很好的創作才能，雖然這項才能總是被那些專業的審稿人所懷疑。作為一個有著不和諧婚姻生活甚至被家暴的女人，當她看到風度翩翩還非常有才氣的作曲家柴可夫斯基時，她自然而然地對他萌生了好感，並將她熾熱的內心急不可耐地展示給了柴可夫斯基。而對於本身對女人就很頭疼，而且還遭受了一場差點要了他命的不幸婚姻的柴可夫斯基而言，他能做的只有給予這個可憐的女人以同情和鼓勵，並盡自己的所能幫助，這個離異後還要獨自撫養兩個孩子的無助的女人謀一份差事，使她們能夠度日。

　　尤里婭·彼得洛夫娜與柴可夫斯基的故事要從西元1885 年 1 月開始。那時為了和什帕任斯基合作改編《女巫》，柴可夫斯基到什帕任斯基家拜訪了好幾次，每一次

都會邊吃飯喝茶邊商談有關歌劇腳本的事情，每次談到劇本柴可夫斯基就常常忘了時間，不知不覺就在什帕任斯基家待到了深夜。長時間的逗留使得柴可夫斯基覺得非常不好意思，但是這家的女主人彼得洛夫娜卻顯得非常高興，這與她平時鬱鬱寡歡的表現很不一樣；而且，彼得洛夫娜經常會找出各種理由盛情邀請柴可夫斯基到他們家做客，面對這樣的邀請柴可夫斯基總覺得有些不自在，但是考慮到可以去繼續探討腳本，他還是經常應允並赴約。

　　生性敏感的柴可夫斯基可以感覺到這位夫人對自己的感情，他也可以感覺到這位夫人平時的鬱鬱寡歡多半來自她的丈夫，但是如我們的作曲家一貫的作風，他十分注意和這位夫人保持恰當的距離，並且在對待劇作家夫人時他也很注意分寸。他往往不會貿然拒絕彼得洛夫娜的邀請，如果因故不能赴約也會很禮貌地寫信致歉。但是每次柴可夫斯基寫的信都十分簡短，而且只是交代一下自己不能赴約的原因。而這位劇作家夫人則要熱情得多，她每次都會回信，每次的回信都很長很長，彷彿想要把自己這輩子想對柴可夫斯基說的話全部寫在那一張紙上。她會在信裡寫到自己的生活狀況，也常常訴說自己很喜歡作曲家的音樂，和聽完每首作品的感受和感動，她會經常稱讚柴可夫斯基的作品和他本人，甚至有些話明眼人一看就可以看出

那是十分坦率的表白。在收到這些信之後，柴可夫斯基只好故意降溫，回信說自己沒有彼得洛夫娜想像的那麼好。

雖然柴可夫斯基想要和她刻意保持距離，但是一旦她可以令柴可夫斯基感動，那麼柴可夫斯基也不是那麼排斥給她寫幾封信的，而這個轉機就在西元 1886 年 3 月 23 日柴可夫斯基的《曼費德交響曲》音樂會演奏取得成功後出現了。這部作品凝聚了柴可夫斯基很大的心血，也是他曾經認為的自己最好的一部作品，因此他很希望能被大家認同。

這裡我們有必要對《曼費德交響曲》作一個介紹。

這是一首無序號的 B 小調標題交響曲，作品 58 號。這是柴可夫斯基受「五人強力集團」之一的巴拉基列夫委託，根據拜倫的同名詩劇中的四個場面創作於西元 1885 年，並於西元 1886 年 3 月 23 日首演的作品。在這部詩劇中，主角曼費德對知識和生活感到厭倦和失望，從而放棄對生活的任何探求。他不願再在人群中生活，獨自躲在阿爾卑斯山上的一座人跡罕至的房子裡，拒絕向諸命運之神和眾精靈之王屈膝，拒絕修道院院長的挽救，一心尋求遺忘，寧願在孤寂中死去。柴可夫斯基對這部作品的創作表現了極大的熱情，作品寫完後他給巴拉基列夫寫信道：「《曼費德交響曲》完成了……在我一生中從來沒有這樣努

力過，也沒有由於工作而覺得這樣疲倦，交響曲依照您的提示而寫成了四個樂章……自然，它是獻給您的。」

作品共分四個樂章，也就是四個場面：

1. 悲哀的慢板。柴可夫斯基自己寫作的說明是：「曼費德在阿爾卑斯山中徘徊。」由於為毫無指望的強烈痛苦和對罪惡的過去的回憶所折磨，他忍受著極大的精神痛苦。曼費德完全陷入神祕的魔法控制之中，並與地獄的強大勢力交往。但是世上沒有任何人或任何東西，能使他忘記徒然追求而留下的痛苦印記，而對熱戀過又死去的愛絲塔蒂的回憶，又撕碎了他的心，曼費德極度的絕望永無止境。

2. 諧謔曲，標題為「阿爾卑斯山的精靈」，B 小調。柴可夫斯基的解說是：「阿爾卑斯山的魔女在瀑布急流上的彩虹中出現在曼費德面前。」音樂體現了大自然的美和生氣勃勃的景象。中段如歌的旋律，充滿了田園詩意，優美深情，十分動人。進入高潮時，出現曼費德主題，彷彿是主角在回味著人間的悲苦。

3. 「間奏曲」式的行板、活潑輕快的牧歌，標題為「鄉村生活」，G 大調，迴旋曲式。柴可夫斯基的解說為：「田園詩，山民的淳樸、清貧和自由自在的生活場景。」先用雙簧管表現遠處傳來牧人歌聲的旋律，

圓號持續後，英國管與單簧管反覆牧歌情調。遠處傳來鐘聲，長笛與英國管、單簧管再反覆牧歌部分。曲速轉快後，描寫山民朝氣蓬勃的快樂生活，獨奏雙簧管、英國管、單簧管，重複主題開頭而結束。

4. 熱情如火的快板，標題為「地下的阿里曼宮殿」，B 小調。柴可夫斯基的解說為：「阿里曼的殿堂，地獄的宴飲。曼費德在狂宴中出現，愛絲塔蒂的幽魂顯靈。曼弗雷德得到饒恕。曼費德之死。」地獄的統治者阿里曼的王國，在拜倫詩中寓意為世界罪惡的代表。曼費德之死，即尾聲，重現第一場結尾的葬禮進行曲，是整部作品的高潮，最後出現一段莊嚴的《安魂曲》，曼費德的新主題在中世紀歌調《憤怒的日子》的背景上，出現在管風琴平靜而宏偉的聖詠中，他得到了寬恕。他的靈魂得到了凌空高飛。

在這首曲子中，柴可夫斯基用上了英國管、低音單簧管、小號、豎琴和簧風琴來作為配器，是柴可夫斯基交響曲作品中使用配器最多的一首。

柴可夫斯基曾一度認為《曼費德交響曲》是他一生中最好的交響曲，可惜其在首演後的評論卻毀譽參半，其中以「強力集團」之一的居伊最為不客氣。他認為柴可夫斯基在音樂中只突顯曼費德的陰沉和貴族氣質，完全失去

了他們所倡議的「區別於歐洲古典音樂的具有鮮明俄羅斯特色的浪漫派音樂」的要求。而柴可夫斯基的好友，樂評家赫爾曼·拉羅恰雖然語氣較為委婉，但也不看好這部作品。朋友們的消極評論嚴重打擊了柴可夫斯基，這令他一度打算將樂譜銷毀，但後來還是保留了下來。由於該樂曲所動用的配器較多，規模較大，對樂手的技術要求相比其他交響曲亦較高，故此曲直至現今，雖然名氣並不遜於第四、第五和第六交響曲，但演奏次數卻比以上三首少得多。

　　就是這樣一首飽含著柴可夫斯基心血，但卻又極難被完美演繹的交響曲，被深深崇敬著柴可夫斯基並且鋼琴彈得很好的尤里婭·彼得洛夫娜聽懂了，她感受到了作曲家內心的東西，她在聽完這首曲子演奏的當晚，就給柴可夫斯基寫了一封信，極盡可能地陳述了自己對這首樂曲的喜愛，和對柴可夫斯基的理解與熱愛，她在信裡面說自己可以體會出，柴可夫斯基內心的情感，這絕不僅僅是簡單的敘述拜倫的悲劇故事，而是摻入了作曲家自己的經歷和情感。她體會到了這部交響曲反映出來的，人們在現實生活中產生的難解的困惑，也可以感受到作品中傳達出來的，受盡苦難折磨的人們的不幸命運，和作曲家對他們的關心與同情。而這首恢弘卻又傷感的交響曲，也引起了彼得洛夫娜自己的強烈共鳴，她想到了她的丈夫，她的家庭，她

不幸的命運……她將自己心裡種種所想全部落於紙上，毫無保留地向柴可夫斯基傾訴著。這封感情真摯又大膽直白的信深深地打動了作曲家，他很快回了一封充滿真摯情感的信，在信裡他寫道：「您知道，我對您那裡所發生的一切都極為關心，希望今後能經常收到您的信。」

　　飽受生活苦難的尤里婭‧彼得洛夫娜，在收到柴可夫斯基這封感情真摯的回信時，就像一個處於死亡邊緣的人突然抓住了一根救命稻草，即便知道它並不牢固，但她還是不肯放過任何可以和柴可夫斯基進一步接觸交流的機會。她繼續更加大膽地寫信給他，把自己對生活的看法和自己的全部痛苦都告訴柴可夫斯基，並且告訴柴可夫斯基為什麼自己如此的信任他，想要與他成為終生的朋友。

　　柴可夫斯基面對著越發頻繁的來信感到很為難，既不能不回覆，因為那樣會顯得自己太沒有禮貌了；又不能過於熱情地回覆，因為那樣可能會讓彼得洛夫娜誤會。於是有一天，柴可夫斯基在回信中，很巧妙地表明了自己的立場：「我曾對您說過，我常常第一眼就能判定一個人的品格。從第一次見到您，我就覺得您是一個很讓人喜歡的女人，而且是一個好人。我想和您再多說一點：憑一種特殊的直覺，我第一次見到您時我就已經感覺到您是不幸福的，那時我就對您充滿了同情。其實您一定感覺到了這

一點，於是很自然地希望從我這裡得到精神上的支持和安慰。」這封信非常得體，既表明了柴可夫斯基對彼得洛夫娜的同情與關心，同時又表明了柴可夫斯基僅僅是從一個朋友的角度，想要給她精神上的支持和安慰，而沒有其他進一步交往的想法。

在受到柴可夫斯基的鼓勵和肯定後，尤里婭·彼得洛夫娜和他的劇作家丈夫離婚了。迫於經濟壓力，她不得不帶著兩個孩子遷居塞瓦斯托波爾。什帕任斯基並沒有給母子三人任何贍養費，因此彼得洛夫娜要自己出去操勞經營生計，這在柴可夫斯基看來是十分令人氣憤的！於是他給什帕任斯基寫信替彼得洛夫娜母子三人索要基本的贍養費，但是卻被無情地拒絕了；他也提出自己可以幫助彼得洛夫娜，從自己的錢中拿出一部分接濟她們，但這被彼得洛夫娜拒絕了，因為這個善良而又可憐的女人覺得自己不應該拖累作曲家，只要他能和自己保持信件往來，並給予自己精神上的支持和慰藉就足夠了。熱心的柴可夫斯基還是想盡自己的能力，幫一幫這個可憐的女人，他發現在他們的信件中可以看出彼得洛夫娜的文筆很好，於是他提議彼得洛夫娜應該嘗試寫作。在柴可夫斯基多次鼓勵下，尤里婭·彼得洛夫娜終於開始了文學創作。她的小說題為《塔霞》，柴可夫斯基建議她寫自己的過去，將它寫成一

本自傳，並且答應會幫她聯絡出版這本書。彼得洛夫娜在得到柴可夫斯基的鼓勵與支持後工作熱情高漲，手稿很快便完成並寄給了柴可夫斯基。

雖然柴可夫斯基在作曲方面很精通很有權威，但是對於文學作品，他的判斷力還是有所欠缺的。他在對待彼得洛夫娜的手稿時候的態度非常謹慎，他覺得這部小說的文學性欠佳，且更像一部哲學作品，但是為了不打擊這個可憐的女人的積極性，他在回信中仍然很熱情地鼓勵她：「毫無疑問的天才！您真是位出色的修辭學家！至於藝術性，以後再說吧……您一定能成為作家，一定，一定！我為俄羅斯文學感到高興！」同時，為了履行自己當初的承諾——幫彼得洛夫娜聯絡出版這本書，他馬上把手稿寄給了文學經驗豐富的莫傑斯特。然而莫傑斯特在看過之後覺得這本書還遠遠達不到出版的水準，把書稿退還給了柴可夫斯基。

柴可夫斯基很坦率也很委婉地把手稿被拒的消息告訴了尤里婭‧彼得洛夫娜，但是他鼓勵她可以把她的另一本書——一本兒童小說寄過去，並表明他相信那一本一定更討文學出版商的喜歡。但是大概是彼得洛夫娜不想再給柴可夫斯基添麻煩，同時也知道自己的作品水準還不夠，這一次她沒有把這本書寄給柴可夫斯基，而是寄給了她的

前夫 —— 著名劇作家伊波利特‧瓦西里耶維奇‧什帕任斯基。這件事情使得柴可夫斯基非常困惑，他在給彼得洛夫娜的信中說：「這是一個不可原諒的錯誤。本來只為一個理由 —— 文學可以給您一個獨立的地位，獨立於誰呢？正是獨立於那個您去找的人。」可以看出，柴可夫斯基多少為這件事情感到有些自責，他認為正是因為他鼓勵彼得洛夫娜從事文學創作，才再次讓她與那個傷害她的男人有了交集。

而尤里婭‧彼得洛夫娜並不這樣認為，她覺得柴可夫斯基的鼓勵照亮了她生活的道路，使她重燃信心，自此之後，她將柴可夫斯基當作了終身的導師和安慰者。

後來柴可夫斯基和尤里婭‧彼得洛夫娜的信件斷斷續續地持續著，忙碌的作曲家盡一切可能抽出時間來給她回信，哪怕只有隻言片語也還是要回的。柴可夫斯基給尤里婭‧彼得洛夫娜的最後一封信是西元 1891 年 10 月 1 日寄自梅達沃諾的，信中講到了他的音樂會，講到了《黑桃皇后》在莫斯科的演出，講了一些自己生活中有趣的故事，並且建議尤里婭‧彼得洛夫娜到克里公尺亞找個地方休養，不要再為孩子的事情而煩惱操勞。也許是彼得洛夫娜知道柴可夫斯基實在是太忙了，這一次她沒有回信，柴可夫斯基對於這次的信件中斷並沒有像和梅克夫人的信件

中斷那樣焦慮傷心。柴可夫斯基給尤里婭・彼得洛夫娜的信一共保存下來 82 封，僅次於給梅克夫人的 760 封，可以看出彼得洛夫娜也是柴可夫斯基一生當中一個很重要的人，一個值得柴可夫斯基同情和鼓勵的人。

走出指揮的陰霾

　　西元 1887 年在莫斯科大劇院，柴可夫斯基上演了他第一場成功的現場指揮。在這之前，西元 1867 年至 1868 年的戲劇節，也是在莫斯科大劇院的一場救災演出上，柴可夫斯基親自指揮他的新作 —— 歌劇《市長》中的舞曲。然而，排練時一切都很好的場面到了正式演出時卻不復存在，現場差點陷入混亂。柴可夫斯基走上指揮臺之後突然腦海一片空白，把那些曲譜忘得乾乾淨淨，他眼前發黑，對於擺在眼前的曲譜也什麼都看不到。他整個人呆在那裡，右手拿著指揮棒，左手卻托著下巴像是在沉思什麼，又好像在神遊、陷入了一個奇幻的夢境，過了好久他才反應過來示意樂隊可以開始演奏了。但是，偏偏他的指揮是錯的，和《市長》沒有一點關係。還好樂隊在排練時對於要演奏的樂曲已經很熟悉了，沒有理會這錯誤的指揮，才算是把這個樂曲正確地演奏下來。直到曲畢，柴可夫斯基才彷彿從剛剛那段夢境中走出來，意識到自己剛剛

可怕又愚蠢的錯誤。他垂頭喪氣地走下臺來，心裡非常怨恨自己。此後的 20 年間他再也沒有碰過指揮棒，更不願意當眾指揮，因為他覺得自己好像天生就做不來指揮這項工作。

而現在，《女靴》的樂隊指揮伊‧克‧阿爾塔尼病患纏身無法指揮，為了不耽誤進程使話劇可以如期上演，柴可夫斯基決定親自指揮。可以想像柴可夫斯基作出這個決定，是花了多少時間下了多大的勇氣與決心呀！雖然後來這部話劇的首演時間因為一些原因推遲了，而且那時指揮家的病已經好了，但是大家還是一致決定將首演的指揮角色留給作曲家本人。

雖然這次的指揮任務是柴可夫斯基之前就答應下來的，但是那時是因為原來的指揮仍在生病無法勝任，而現在情況不同了，在原來的指揮家已經痊癒可以指揮的時候還堅持要柴可夫斯基指揮，這給柴可夫斯基造成很大的壓力。是否能夠不再出現 20 年前的窘境呢？是否可以不愧對大家的信任指揮好這次演出呢？自己是否可以將樂曲的內容完全傳達出來呢？這一連串的問題壓在柴可夫斯基的心頭，讓他輾轉難眠。在《女靴》第一次排練的前一晚，柴可夫斯基失眠了，他為第二天的排練而擔心、憂慮，他越想第二天排練時可能會出現的差錯就愈發緊張、心跳加

速、面色發白。第二天他去排練現場時，整個人的臉色慘白得像個病人，讓人心疼。

　　然而奇蹟往往就發生在一瞬間。就在柴可夫斯基走上臺拿起那闊別 20 多年的指揮棒時，他像是被施了魔法一般，突然覺得自己很淡定而且身體內部好像有一種力量即將噴湧而出！他感到十分振奮，那原本慘白的臉也漸漸變得紅潤。他很自信從容地指揮著樂隊，演出完畢後樂隊全體演員向他報以熱烈掌聲並對他表示祝賀！首次排練很成功，後面的排練也進行得非常順利。柴可夫斯基一點一點找回了失去 20 年的信心，他感覺自己在指揮方面也不是那麼沒有天賦。

　　西元 1887 年 1 月 19 日，在莫斯科大劇院，柴可夫斯基成功地指揮了歌劇《女靴》的首場演出。他這樣評價自己這次的指揮：「我的指揮棒真正地控制著在場幾百個聽眾的意志。」他感覺到自己現在被賦予了一項新的能力，那就是當眾指揮而且可以指揮得很好。

　　後來，聖彼得堡皇家劇院舉行了柴可夫斯基的作品專場音樂會，柴可夫斯基再次擔任指揮。那晚柴可夫斯基十分激動，因為他即將要成功指揮自己的眾多作品，這是一種連想一想都會讓人覺得瘋狂的喜悅。柴可夫斯基在日記中寫道：「過去我沒有感受過這種喜悅，它是那麼強烈，

那麼不尋常，那麼不可言狀。如果我做指揮的嘗試要求我同自己作許多艱苦的鬥爭，如果這種嘗試要奪去我幾年的生命，那我也絕不惋惜！我體驗到了無限的幸福和快樂。聽眾和演員在音樂會上多次向我表示了熱情的讚許。總之，3月15日這個夜晚給我留下了最甜蜜的回憶。」

學界和評論界也對柴可夫斯基的指揮給予了肯定：「柴可夫斯基展示了新的才能，他是一位經驗豐富、信心十足的指揮家。」的確，這真的可以稱得上是一個奇蹟，就是那樣不可思議的，指揮這項本來從柴可夫斯基身上被上帝剝奪的才能又突然被還回來了，而且這次它變得更加成熟更加熟練。能夠獨自指揮自己的作品這件事情對柴可夫斯基而言意義非凡，他開始接受各種國外的邀約，將他的作品帶到歐洲各個角落甚至遠渡重洋去往美國，他想讓更多的人欣賞到他的音樂，希望更多的人喜歡它、支持它並從中體會到俄羅斯民族的風土人情，從中尋找到慰藉和鼓勵。

《第五交響曲》

在杳無人跡、環境清幽的美麗的伏羅洛夫斯克村密林深處有一個僻靜的莊園，它是屬於柴可夫斯基的，在這裡曾經誕生出柴可夫斯基著名的《第五交響曲》。

《第五交響曲》和《第四交響曲》中間整整隔了 11 年。

這 11 年間，就如我們之前講到的，柴可夫斯基經歷過許多苦悶的事情，諸如婚姻失敗、情感不安定、宗教的迷惘甚至才思的枯竭。在國外旅行演出期間，柴可夫斯基也常常會因思念故鄉而苦悶。西元 1888 年 4 月，柴可夫斯基回到了俄國，在這個美麗而又僻靜的莊園裡又開始了他的創作。靈感往往就是剎那間產生的，一旦抓住，加上作曲家廢寢忘食的工作態度，完成這部《第五交響曲》僅僅用了不到 3 個月的時間。

西元 1888 年 6 月 20 日，柴可夫斯基寫信給梅克夫人。「從現在起，我要努力工作了。我非常渴望著，不但要為別人證明，也要為自己證明，我仍不失為一個作曲家。我常常產生懷疑，常常問起自己：現在是不是該停止作曲了？ 想像力的運用是否已經超過限度？ 創作的源泉是否已經枯竭？如果我再活十年或二十年，這事遲早會有發生的一天的，我怎能知道現在尚不到停筆的時候呢？ ……我已經記不清有沒有告訴過你，我決意要寫一部交響曲。

動筆時有些遲疑，現在似乎靈感已經來了。……請等待著吧！」柴可夫斯基在進行《第五交響曲》的創作時是極為順利的，他在同年 8 月 6 日給梅克夫人的信中說到他的《第五交響曲》已經完成了半部的配器。柴可夫斯基即使在很忙的情況下也會抽空給梅克夫人寫信，向她匯報自己的近況和想法，不讓她為自己擔心。同時，和梅克夫人的信件，也給他的生活帶來很多快樂和慰藉。

《第五交響曲》在西元 1888 年秋天出版，是柴可夫斯基的第 64 號作品。西元 1888 年 11 月，這部樂曲在聖彼得堡交響音樂團的音樂會上舉行了首演；一星期之後，在俄羅斯音樂協會的音樂會上再度演出；西元 1888 年年底，在布拉格舉行了第三次演出。三場演出全部由柴可夫斯基親自指揮。但是不知道是因為樂隊對樂曲理解不到位還是其他的原因，演出沒有達到柴可夫斯基想要的效果，他甚至認為這是一部失敗的作品。

在西元 1888 年 11 月底，柴可夫斯基在給梅克夫人的信中說道：「我的新交響曲在聖彼得堡演奏了兩次，在布拉格演奏了一次，現在我得到的結論是：它失敗了。這部作品包含著一些使人討厭的、累贅的、瑣屑的和不真實的東西，而聽眾可能也意識到了這一點。我所贏得的掌聲多半是向我的過去而發的，我覺得這部交響曲沒有使聽眾領略

到其中的喜悅，沒有使他們滿意。這種自知之明使我對自己感到不滿和痛心。我真是像他們所說的那麼退步而缺乏技巧了嗎？昨天晚上，我把「我們的交響曲」（《第四交響曲》）翻了一遍，兩者竟然相差那麼多。「我們的交響曲」不知要比它好幾十倍呢！這真是非常非常可悲的事情！」

而評論界對這部作品的評價也是褒貶不一。12 月上旬，《第五交響曲》在莫斯科演奏了兩次，塔涅耶夫和卡什金都對這部作品予以高度評價。但是直到西元 1889 年在漢堡的演出才使柴可夫斯基「對這部作品的愛又多了一點」，這次演出取得了巨大的成功。

百年的睡夢

西元 1888 年，俄羅斯馬林斯基劇院的院長符謝沃洛庫斯基，把《睡美人》的童話故事改編成了芭蕾舞劇劇本，並且要請柴可夫斯基為它譜曲。柴可夫斯基被這個故事深深地打動了，於是很爽快地答應了這個請求。

在民間廣為流傳的《睡美人》最經典的版本是這樣的：很久很久以前一個美麗的王后生下了一個可愛的女兒，國王和王后十分疼愛她。在幫公主慶生的宴會上，他們只邀請了 12 位女巫，結果第 13 位女巫十分憤怒，不請自來並且給了公主十分惡毒的詛咒：「國王的女兒在 15 歲時會被

一個紡錘弄傷，最後死去。」所有在場的人都大驚失色。但是，第 12 個女巫還沒有獻上她的禮物，便走上前來說：「這個凶險的咒語的確會應驗，但公主能夠化險為夷。她不會死去，而只是昏睡過去，並且一睡就是一百年。」

國王和王后小心翼翼地保護著公主，不讓她碰到任何和紡紗紡線相關的東西，這些東西在宮內也全部消失了。

但是似乎真的是命中注定的，在公主 15 歲生日那天，國王和王后碰巧都不在宮內，而公主彷彿就像是冥冥之中有指引一般，來到了一座古老的宮樓前。在那裡她發現了一把插在門上的金鑰匙，好奇心驅使她打開了那扇門，噩夢由此開始。屋子裡面有一個老婆婆在靜靜地紡著紗，她沒有抬頭看這位不速之客，就好像她早已預料到公主會在這個時刻出現一樣。公主長這麼大從來沒有見過紡車，她當然覺得很好奇很新鮮。於是她問老婆婆這是什麼那是什麼，老婆婆說這是紡車、那是紡線、這個是紡錘，你可以自己摸一摸。

年幼無知的公主真的伸手去摸了，當她觸到紡錘的一剎那，就好像被什麼東西扎了一下，立馬暈倒過去。後面的故事就像第 13 位女巫預言的那樣，公主沒有死，但是她昏睡過去了，年復一年，整個皇宮也變成了一個寂靜的森林，宮裡面所有的人也跟著公主一起昏睡過去了。

　　直到有一天，一位騎著白馬的英俊高大的王子路過這個地方，見到了美麗的「睡美人」並且給了她一個深深的吻，這個持續了百年的噩夢才終於結束。王宮裡的所有人陸陸續續醒來，一切又恢復了正常。彷彿這一百年並沒有過去而只是被冰凍住，什麼都沒有改變。像所有美好的童話故事的結局那樣，王子和公主舉行了盛大的婚禮，從此幸福地生活在了一起。

　　柴可夫斯基是個十足的工作狂，他一旦作起曲來就好像饑餓的人撲在麵包上。柴可夫斯基在接受《睡美人》的工作後更加夜以繼日地工作，進度非常快。在給梅克夫人的信中，我們可以看出柴可夫斯基的創作進行得非常順利。

　　「我的舞劇很快即可完成，相信這將是我一生中最好的作品。主題非常有詩意，我正埋頭工作，我的靈感一定要在音樂中反映出來。當然，配器可能難了些，但我預期樂隊的演出效果一定會很出色。」

　　柴可夫斯基每當有靈感時總會很快樂然後馬上伏案寫作，有時寫著寫著就會忘我，整個人都投入到故事情節當中，彷彿走火入魔一般。在創作《睡美人》的過程中還發生了許多有趣的故事，而他的姪女薇拉正是這些趣事的見證者。有一次柴可夫斯基正在創作，薇拉坐在他旁邊看

書，突然柴可夫斯基拉起她的手兩眼放光地說：「來！薇拉！我們來跳一支舞！」薇拉非常不解，問舅舅為什麼。「我正在為奧羅拉公主的一段舞蹈配樂，可是卻找不到好的感覺。我想跳一支舞，這也許可以激發我的靈感讓我知道該怎麼做。」兩個人就這樣哼著舞曲跳了起來，跳著跳著，柴可夫斯基突然停了下來，馬上次到書桌旁又投入了他的創作中，把小薇拉晾到一旁。但是懂事的薇拉沒有問舅舅為什麼，因為她知道舅舅一直是這樣，一旦有了靈感就會馬上抓住它並且記錄下來。還有一次，薇拉在睡夢中聽到柴可夫斯基在大聲呼喊：「奧羅拉，你醒過來！奧羅拉公主，醒來吧！」薇拉睜開眼，發現屋子裡除了舅舅和自己並沒有別人，於是很疑惑地問他：「舅舅，你在呼喚誰？」「我在呼喚奧羅拉公主，呼喚她從百年的睡夢中醒過來！因為看到你睡著了，讓我想起了我劇本當中的奧羅拉公主，於是我就情不自禁地呼喚起來！」

西元 1890 年 1 月 15 日，聖彼得堡馬林斯基劇院正式上演了《睡美人》。亞歷山大三世也出席觀看了《睡美人》的盛大演出。這部舞劇的音樂充滿了交響樂特色，同時還具有鮮明的舞蹈性。舞劇表現出一種熱鬧盛大的歡樂節日氣氛，場面恢弘華麗，讓觀眾置身其中可以感受到節日的喜悅，引人入勝。這部作品不僅作曲家本人十分喜

歡，觀眾也十分喜歡，同時這部作品在評論界的評價也很高：「樂曲中充滿了美妙的旋律，音樂發出了銀白色的柔和光芒。順著這優美的音樂波浪，人們彷彿進入了一個幻想的仙女世界。」後來，《睡美人》成為世界流行的芭蕾舞劇之一，樂曲本身也常常在各種音樂會上被演奏。

人性的窺探《黑桃皇后》

西元 1889 年 12 月，柴可夫斯基接受了聖彼得堡皇家劇院經理伏謝沃洛斯基的請求，為歌劇腳本《黑桃皇后》進行創作。在《睡美人》演出結束之後，柴可夫斯基又馬上前往佛羅倫薩，在那裡安心進行《黑桃皇后》的創作。

《黑桃皇后》是以普希金的小說為基礎改編的，是一部心理描寫劇。這部歌劇講述了一個非常曲折的故事，主角在愛情和金錢面前徘徊，最終以自殺結局。男主角蓋爾曼愛上了富有的伯爵夫人的孫女麗莎，雖然麗莎也愛著他，但是一無所有的蓋爾曼是不可能與高貴、富有的麗莎結婚的，同時麗莎還有著另外一個追求者 —— 艾列茲基公爵，一個各方面都和麗莎很相配的男人。蓋爾曼作為一個熱血方剛同時又沉浸在熱戀當中的青年，是斷然不會將自己心愛的麗莎拱手相讓給那位公爵的。他打聽到伯爵夫人有著三張神祕的紙牌，擁有了它們就可以在賭場上贏

錢。他想如果自己可以拿到這三張神祕的紙牌就可以贏很多錢，有了錢他就可以和麗莎永遠在一起。麗莎幫助蓋爾曼得到了這三張紙牌，起初他用前兩張牌贏了很多錢。可是當他的金錢增多之後，他的心理發生了變化，貪欲不斷膨脹，對於金錢的渴望遠遠超過了對於麗莎的渴望，他一刻不停地待在賭場上，直到他使用了第三張紙牌 —— 黑桃皇后，這張紙牌讓他輸得一無所有。蓋爾曼無論如何也無法接受自己輸了的事實，於是他自殺身亡了，而在自殺前他想起了自己曾經的愛情，想起了麗莎。

柴可夫斯基在創作《黑桃皇后》的過程中非常亢奮，他常常對人說：「蓋爾曼對於我來說，不僅是寫某一段音樂的依據，他是真正的活生生的人，並且是我十分同情的人。」作曲家對劇中人物的感情讓他在創作過程中賦予了歌劇強大的藝術魅力，把人物的內心寫得非常細膩。

柴可夫斯基在這部歌劇中對青年蓋爾曼的墮落與自身最終的毀滅給予了豐富而又複雜的情感，對少女麗莎表示了深切的同情和尊敬。他歌頌了麗莎對於純潔愛情的堅持，讚揚了她不愛慕虛榮，願意追隨貧窮但是卻深愛著她的青年；同時，伯爵夫人和黑桃皇后代表著黑暗勢力，他們阻撓著通向美好的各種管道。愛情與黑暗勢力相互交織，共同譜寫了一部偉大的悲劇。

　　柴可夫斯基創作得很快，也很動情很忘我。他常常寫著寫著就會為劇中人物的命運而感動和心痛！在寫到蓋爾曼竊取三張紙牌時，柴可夫斯基感到非常緊張，就好像是他自己在親自偷些什麼一樣；在寫到蓋爾曼因為賭博失敗而自殺時，他為這位本應有著光明前途的青年因此而喪命感到扼腕悲痛！當時服侍他的僕人阿里塞克後來回憶說：「柴可夫斯基先生當時的創作真的是太投入了，搞得我經常以為他生病了。他每次工作起來都是那樣讓人心疼，我為他的工作精神而深深地感動，我想觀眾如果知道柴可夫斯基是怎樣作曲的，那麼他們一定會更加崇拜這位偉大的作曲家！雖然我沒什麼錢，但是我還是願意為了這樣一個作曲家而花錢買票去劇院欣賞他的作品。」

　　由於工作效率極高，柴可夫斯基僅僅用了七個星期就完成了整首作品的創作。回到俄國後，在進行公演之前，柴可夫斯基把這部作品的一部分演奏給他的兩個朋友 —— 尤根松和拉什金，希望他們可以給自己提一些意見。兩位著名的音樂評論家滿懷期待地坐在柴可夫斯基家中，準備欣賞這位作曲家的新作。

　　柴可夫斯基慢慢地彈奏起《黑桃皇后》，彈到激動的地方時，柴可夫斯基不禁落淚，雙手顫抖，不得不暫時停下手中的彈奏。而兩位朋友也是熱淚盈眶，他們不僅為樂

曲感動，更為他們的朋友 —— 柴可夫斯基這忘我投入的精神而深深地感動。彈奏完畢之後，兩位朋友都對這部作品給出了很高的評價，也對柴可夫斯基愈加成熟的創作才能表示了衷心的祝賀！

《黑桃皇后》在西元 1890 年 12 月 6 日於聖彼得堡迎來了它的首演，之後又先後在基輔、莫斯科和俄國其他的幾個大城市舉行了公演，無一不受到觀眾的好評和歡迎！不僅俄國民眾深深地喜愛這部歌劇，全世界人民都為它傾倒。在布拉格演出《黑桃皇后》時，有些熱情的觀眾非要把柴可夫斯基請到臺前和他握手！《黑桃皇后》所到的每一個城市的民眾都為它痴狂！這部劇是柴可夫斯基歌劇創作的最高峰，也是他最具交響化的一部歌劇，至今仍在世界範圍內廣為流傳！

善與惡的鬥爭《胡桃鉗》

柴可夫斯基一直非常喜歡小孩子，對自己的姪女更是非常疼愛，因此他常常想為小朋友們創作一部舞劇，《胡桃鉗》就是在這種情況下誕生的。

舞劇《胡桃鉗》是根據大仲馬所改編的德國作家霍夫曼的童話故事《胡桃鉗與鼠王》的故事而進行創作的。故事講述了一個小女孩在聖誕夜的夢，表現了善終究會戰勝

惡，光明必將取代黑暗的美好主題。聖誕節前夜，美麗的小女孩克拉拉的家裡來了好多的親戚朋友，每個人都給克拉拉帶來了聖誕禮物，小女孩十分開心！在這些禮物當中有一件很精緻很特別的禮物，是雕刻成王子模樣的胡桃鉗（胡桃鉗是西方兒童熟悉的一種器具，成年人常將胡桃鉗當作玩具送給兒童，作為慶祝節日或者生日的禮物），小克拉拉特別鍾愛這件玩具，可是這個胡桃鉗卻被她的哥哥弗里茲搞惡作劇弄壞了，克拉拉非常傷心。

大仲馬（1802 —— 1870）
法國 19 世紀浪漫主義作家。大仲馬各種著作達 300 卷之多，主要為小說和劇作。主要作品有《三個火槍手》、《基度山伯爵》等。所作歷史小說大多情節曲折，場面驚險。

夜裡，善良的小女孩克拉拉去客廳看望受傷的胡桃鉗，但是接下來發生的一切讓她驚呆了！客廳裡面，不再有胡桃鉗，而是一個英勇帥氣的王子正率領著士兵，同作惡多端的鼠王的部隊作戰。剛開始克拉拉還有些害怕那些可惡的老鼠，但是看到英勇的王子和他的士兵都在奮力作戰，她馬上就鼓起勇氣加入了王子的陣營。鼠王終於被打敗了，王子和克拉拉都很高興。為了答謝克拉拉，王子

邀請她回他的國家 —— 糖果王國去參觀遊覽一番。克拉拉愉快地答應了，雖然她幻想了無數次糖果王國會是什麼樣子，但是接下來她看到的一切還是讓她喜出望外。在糖果王國裡，女王為了慶祝王子凱旋和招待前來做客的克拉拉，在宮裡舉行了一場盛大的宴會。宴會上表演舞蹈的不是人而是糖果、茶點。這裡有巧克力表演的奔放熱情的西班牙舞，咖啡表演的古老神祕的阿拉伯舞，茶葉表演的靈活輕盈充滿東方色彩的中國傳統舞蹈，冰糖表演的熱烈奔放活潑的俄羅斯舞蹈；杏仁表演的牧羊舞，酒心糖表演的浪漫挑逗的法國舞，最後是蛋糕上的奶油花表演的華麗大氣的花之舞。克拉拉為這些舞蹈而著迷，直到很晚才帶著女王贈送的糖果王冠依依不捨地與王子一同離去……

在柴可夫斯基的《胡桃鉗》中出現的玩具兵是來自於德國的一種傳統玩具，習慣上把它稱為德國胡桃鉗。起初，它和普通胡桃鉗一樣，都是用來夾胡桃的 [具體方法：取一顆堅果（如花生，榛子等），將胡桃鉗公仔背後的開關拉起，隨著開關的拉起，公仔的嘴巴會張開，然後將堅果放入公仔嘴裡，將公仔背後的開關合上，堅果的殼就被壓開了]；因為它可愛的樣子深受見過它的人的喜愛，漸漸地人們開始把它當裝飾品陳列在家中（在歐美地區，每當聖誕節來臨的時候，人們都會將採購來的德國胡桃鉗用於聖誕裝飾）；據說它是能帶來

> 契機和幸運的守護神，它們以裸露的牙齒面對魔鬼和惡
> 靈，令它們心驚肉跳，得以保護受保護者及其家族成員
> 的安寧。

　　當然，如果這一切真的發生，那你一定是童話故事當中的人；克拉拉醒來之後發現這不過是一個美好的夢。

　　柴可夫斯基在創作《胡桃鉗》的時候使用了一種新的樂器鋼片琴，這是他有一次去歐洲參加一個沙龍音樂會時發現的。鋼片琴的聲音介於鋼琴和鐘聲之間，既有鋼琴的清脆又有鐘聲的洪亮。柴可夫斯基把鋼片琴用到了糖果仙子之舞這一幕中，營造出一種夢幻的效果。他將舞劇中的六首舞曲（分別是西班牙風格的巧克力舞曲、阿拉伯風格的咖啡舞曲、俄羅斯風格的特列帕克舞曲、中國風格的茶葉舞曲、以義大利塔蘭泰拉舞曲為基調的牧童舞曲和以法國民歌為主題的丑角舞曲）配器變成了一套供音樂會演奏的組曲，非常出色。

　　西元 1892 年 12 月，聖誕節臨近時，在莫斯科音樂會上舉行了《胡桃鉗》的首演，這部歡快的兒童芭蕾舞劇配上聖誕節的節日氣氛，讓聽眾沉浸在一片愉快祥和的氣氛中，人們對於這部作品的喜愛超過了柴可夫斯基的預期。在莫斯科音樂會的首演上，其中五首主要樂曲應聽眾的要求重複演奏了一遍。而更加使柴可夫斯基感到高興和欣慰

的是，鋼片琴的運用讓觀眾十分喜歡，它在營造夢幻氣氛上發揮了很大的作用，使這部舞劇更加出色。

　　《胡桃鉗》後來陸陸續續在很多國家和地區上演，至今仍是許多國家聖誕節的必演劇目。人們把《胡桃鉗》、《睡美人》、《天鵝湖》稱為「俄國傑出的三大芭蕾」，這三部舞劇也是世界芭蕾的經典，為各國觀眾所深深喜愛。

第 6 章　晚年時光

可愛的卡緬卡

柴可夫斯基漂泊一生，很多時候都是孤身一人。沒有任何愛情經歷的他在這條路上十分坎坷。他十分渴望溫馨甜美的家庭生活：充滿愛意地和對方對視，共同撫養一對可愛的兒女，還有自己至親的妹妹。他對親人的眷戀達到了一種近乎執著的地步，當妹妹亞歷山德拉出嫁後，他停留在了妹妹曾居住的卡緬卡，並安居下來。在這裡，他常常坐在臥室一整天懷念妹妹陪伴在自己身旁的時光。也許孤獨的他只有在卡緬卡才能有曾經的溫馨寧和的感覺吧，這裡是他永遠的港灣。這裡如同故鄉一般，但又有更多的意義。

柴可夫斯基所居住的卡緬卡莊園曾是大公爵格里高里·波屈姆金在基輔省奇洛林斯克縣的一塊領地。雖然這個莊園並不是公爵最大最好的莊園，但是單憑他是聲名顯赫的大公爵，就決定了它價值不菲。後來，公爵的姪女葉卡捷琳娜·尼古拉耶夫那·薩莫伊洛娃繼承了卡緬卡莊園。

柴可夫斯基的妹夫列夫·瓦西里耶維奇·達維多夫的父親，瓦西里·里沃維奇是葉卡捷琳娜第二個丈夫的兒子，是個十二月黨人，參加過西元 1812 年的衛國戰爭，然後在西元 1820 年以團長的身分退役了，並繼承了卡緬卡莊園。然而盛極必衰，瓦西里·里沃維奇後來由於參加

過十二月黨人運動被流放至西伯利亞，沒有主人的卡緬卡莊園也逐漸衰敗了。

後來，他的兩個兒子逐漸恢復了卡緬卡的家業，莊園也漸漸興盛起來。瓦西里很想重新看到自己的莊園繁榮的樣子，但是不幸的是他並沒有活到那一天。在西元 1855 年大赦之前，每天忍受著勞苦的瓦西里不幸過世了。這也許是他生前最大的遺憾。

十二月黨人起義

一場在西元 1825 年 12 月（俄曆）發生，由俄國軍官率領 3000 士兵針對帝俄政府的起義。由於這場革命發生於 12 月，因此有關的起義者都被稱為「十二月黨人」，而這次革命發生在聖彼得堡的元老院廣場。在西元 1925 年，蘇俄為了紀念這場革命發生一百週年，將元老院廣場改名為「十二月黨人廣場」。

如今卡緬卡的住客是柴可夫斯基，音樂界的天才，但是卡緬卡並沒有因為這位音樂天才的到來而重煥先前的繁榮光景，反而愈加衰敗。但是就算是這樣，寄住在達維多夫家的柴可夫斯基還是認為這裡是最美麗的地方。讓柴可夫斯基有這樣感覺的原因是他看到了妹妹、妹夫的存在。

他們幸福的家庭讓柴可夫斯基有了家的溫暖，也讓這個漂泊的心靈第一次有了歸宿感。有時候伊萬諾夫娜會講

一些卡緬卡之前的故事，這個人清楚地記得普希金到卡緬卡時候的情景。由於普希金和裡沃維奇是好朋友，也都是十二月黨人的朋友，所以他們經常在一起聚會。

在卡緬卡度過的第一個夏天讓柴可夫斯基感受到了前所未有的愉悅，尤其是妹妹亞歷山德拉，她的善良淳樸感染了周圍的人，也吸引了柴可夫斯基。外表柔弱的亞歷山德拉性格可沒有那麼柔弱，精力充沛的她常常一做就是一整天。也許是 13 歲就喪母的關係，亞歷山德拉從幼年起就承擔了全部的家事，像個家庭主婦一般。卡緬卡的人就像尊重他們的母親一樣尊重著她，都親切地稱她為「美人」或者「小太陽」。

小小的亞歷山德拉對自己的哥哥十分崇敬。她對哥哥的各種事情都十分用心，尤其是當哥哥有困難的時候，她總是第一個衝過去幫助他。西元 1866 年的冬季，亞歷山德拉收到了哥哥絕望的來信後，馬上擔憂地回信道：「哥哥，為什麼你是如此悲傷。這可不是我想見到的那個人。你是因為外事外物而痛苦嗎？ 不要這樣，你是溫柔和善良的化身。彼得，以上帝的名義，你要告訴我，究竟是什麼讓你如此難過。我愛你，你的妹妹非常愛你，你的事就是我的事。如果能夠幫你分擔一點痛苦也好，如果我能夠幫助你，我會感到十分幸福的。要記住，你是如此的快

樂，以至於每個認識你的人都喜歡你，你是在為什麼憂愁呢？」

　　西元 1865 年夏天，當柴可夫斯基初到卡緬卡時，與達維多夫家的小女兒薇拉相識了。薇拉長得小巧且恬靜，人見人愛；而柴可夫斯基有著強大的音樂才能，也是讓每個人喜歡的類型。薇拉一下子就喜歡上了這個音樂才子，於是盡力在表現上不露聲色地吸引柴可夫斯基注意。但是柴可夫斯基卻很木然地對待這種示好，因為薇拉流露出來的感覺是她很想早早成婚，但是柴可夫斯基固執地認為自己不想用婚姻關係束縛自己。於是他漸漸疏遠了薇拉，疏遠了這個莫札特的愛好者。柴可夫斯基的妹妹對這種情況很不理解，雖然他含糊其辭地解釋了自己的狀況不能接受這樣一個外來者，但是妹妹也看得出來薇拉純潔的心受到了傷害。

　　於是她繼續固執地想讓哥哥明白薇拉有多好，有多值得珍惜，這樣一來柴可夫斯基更不想禍害這樣一個好女孩了，這樣的感情只會束縛他，也會傷害薇拉。雖然懼怕成立家庭，但是柴可夫斯基還是很渴望天倫之樂。如果他迫切想感受家庭溫暖的話，只有和他的妹妹在一起才會實現。無論什麼形式，他都想和自己的妹妹的家庭聯絡在一起。沒有妹妹，也就沒有柴可夫斯基的幸福。

事實上，柴可夫斯基的願望基本上是實現了，他大多數時間都住在卡緬卡。

對於柴可夫斯基來說，唯一能夠稱作是家的地方只有卡緬卡。如果有人問他要去哪裡，如果是卡緬卡，他一定會回答：「回家。」家裡，有一間單獨的廂房是屬於柴可夫斯基的，列夫·瓦西里耶維奇·達維多夫特意為他準備了一架鋼琴，專門為他作曲用。

在卡緬卡，有一些很獨特的人給柴可夫斯基留下了深刻印象，使他更加了解了不同人的性格。他根據這些不同的性格，創作出了《歌劇》、《女巫》等有趣的作品。

柴可夫斯基在卡緬卡和維爾波夫卡度過的夏天給他留下了很深的印象和美好的回憶。在美好的環境中總是能夠創作出更加美好的作品。就比如《第二交響曲》、《第一組曲》、《絃樂小夜曲》、《1812 序曲》、《第二鋼琴協奏曲》和一些浪漫曲，同時，他也在這裡為劇本譜曲，比如芭蕾舞劇《天鵝湖》。

西元 1862 年至 1876 年，亞歷山德拉接連生了四個女兒和三個兒子。柴可夫斯基對待自己的外甥和外甥女們就像對待自己的孩子一樣，每次來到卡緬卡他總是會帶給這些小寶貝們禮物和關懷。卡緬卡就是柴可夫斯基最美好的家。

但是時間的流逝帶來的不僅是美好，還有滄桑。亞歷山德拉由於生孩子過多，又積勞成疾，身體終於衰退下來。

但是心地善良的她就算是生病也不想讓別人幫忙，於是病情愈發嚴重，甚至在發現的時候已經難以治癒。

雖然在離開卡緬卡的日子，柴可夫斯基總是會寄信給妹妹，鼓勵妹妹勇敢戰勝病魔。但是病魔最終還是擄去了亞歷山德拉的生命，就這樣，柴可夫斯基最後的光明也消失了。此時的卡緬卡對於他，再也不是一個溫暖的地方了。

快樂的尼茲莊園

對於柴可夫斯基來說，與卡緬卡同樣重要的地方，莫過於尼茲莊園。尼茲莊園的主人尼古拉·德米特里耶維奇·康德拉季耶夫，是柴可夫斯基在法律學校讀書時的同學。自從西元 1870 年冬天康德拉契耶夫一家搬至莫斯科過冬之後他們便有了密切來往。

和轉行的柴可夫斯基不同，康德拉季耶夫從事了自己所學的法律工作。博學多才的他在各方面都很有修養，文學、繪畫、旅行樣樣都是他的愛好。他的尼茲莊園在哈爾科夫省，在西元 1871 年至 1879 年的九年間，柴可夫斯基

很喜歡在夏天來這裡小住，康德拉季耶夫也專門為柴可夫斯基準備了兩間屋子以供他作曲。

柴可夫斯基很受尼茲莊園的人們喜愛。常常是人們知道他要來，便興奮起來。柴可夫斯基一到，大家就很熱情地去迎接他。也許是因為他平易近人又待人溫厚，而且是個大才子，所以這裡的人們都對他很有好感。

在尼茲莊園居住的時候，柴可夫斯基的起居十分規律。

七點起床後，無論是洗澡、吃飯，還是散步、教康德拉季耶夫的小女兒彈鋼琴，都固定了時間。就算晚飯過後他們會玩牌，也僅僅會到 12 點就結束。這樣規律且恬靜的生活讓柴可夫斯基得到了充分的休息，這種精力上的充沛也給了他更多的靈感。但是靈感爆發出來之後，他就是另外一個樣子了，每當這個時候，他總是顯得很憂鬱，不和任何人講話，早飯過後就帶著紙筆匆匆到外面，一個人散步到很晚才回來。他會把靈感和曲子的片段寫在紙上，然後晚上用鋼琴彈奏出來。但是，對自己苛刻的他常常會把自己寫的作品廢掉，團成一團扔出去。

就算這樣，他在這裡也寫出了不少美妙的浪漫樂曲。

但是當他創作的靈感和欲望一旦過去之後，他就又恢復了常態，過上規律恬靜的生活。散步仍是他的最愛，康

德拉季耶夫也經常會和柴可夫斯基一起散步，他們散步的時候常常會帶上小女兒濟娜和康德拉季耶夫的幾個學生。柴可夫斯基很愛和別人開玩笑，而且玩笑總是開得很得體大方不會傷害對方。在散步時，小濟娜有時會被柴可夫斯基的玩笑弄得惱怒起來，但是只要他走過來拉著她的小手說：「小濟娜，你是知道的，我在開玩笑啦，別生老朋友氣了。」

小濟娜立刻就會消氣，拉著柴可夫斯基繼續說笑起來。

當鈴蘭花盛開之時，莊園周圍的景色會變得特別美麗。

莊園周圍是一片森林，穿過林子就是一大片遼闊的田野，田野上瀰漫著野花的芳香，這些香味甚至觸手可及，只要看到這大片的鈴蘭花，心情也會好起來。這段時光是柴可夫斯基最喜歡的時光，因為只要一和朋友們坐上馬車去野外郊遊、野餐，他的心情就會馬上變得好起來。

柴可夫斯基在尼茲莊園居住時，要是趕上了他的命名日，整個尼茲莊園的人都會為他慶祝。儘管柴可夫斯基不喜歡任何慶典和慶祝的東西，但是人們的盛情難卻，他也只好欣然接受了這份祝福。命名日的那天，康德拉季耶夫的幾個學生會早早把柴可夫斯基的房間布置好，裝飾了花

環和綵燈。小濟娜會把花瓶拿到柴可夫斯基的房間裡，插滿各種他喜歡的花。

　　命名日的早晨，廚師會端上寫有柴可夫斯基名字的大蛋糕，大家都會向他祝賀，他也會邀請大家吃蛋糕、喝咖啡。早餐過後不是散步時間，而是會繼續留在這裡聊天、玩桌球。中午到來的時候，許多柴可夫斯基的朋友會從城裡陸續趕過來，和柴可夫斯基共進他最愛的午餐。大家一同舉起香檳為他祝壽、祝願他長命百歲。我們可以看出，大家都非常喜歡柴可夫斯基。

　　柴可夫斯基受到的不只是擁戴，還有尊敬。因為他常常幫助別人，不論是安慰悲傷的人們、給發生爭執的人們勸和，還是提建議，不論是物質上還是精神上，他都慷慨助人。尼茲莊園的人們總是會盼望他的到來，因為他的到來意味著多了一些照料和關懷。但是這樣一來，離別就顯得特別傷感了。

　　當康德拉季耶夫搬到聖彼得堡之後，他與柴可夫斯基仍然保持著密切的聯絡，就算不會經常待在一起，也還是會常常住在一起度過一整個夏天，但不是在尼茲莊園了。

　　然而，友誼的長久取決於生命的長度。西元 1887 年 7 月，柴可夫斯基收到了康德拉季耶夫在德國病重的消息。

他立刻從波爾日霍姆鄉間前往德國探望老友，在病床前一待就是一個月。但是死亡的腳步還是趕上了康德拉季耶夫，與老友柴可夫斯基相伴一個月後，他就不幸與世長辭了。柴可夫斯基對於好友的去世很不能接受，他的心裡只有悲涼和遺憾。人生的短暫再一次擊打著柴可夫斯基的心靈。此時的他明白了，需要做的事情還有很多，但死亡卻會在不經意間趕上人們前進的步伐。一種生命的緊迫感似乎在催促著柴可夫斯基向前走，催促著他更努力地工作。

此後，柴可夫斯基依舊和康德拉季耶夫的家人們保持著聯絡，也經常去探望他們。無論柴可夫斯基去向何方，總是會寫信給這些親人們，也總會在小濟娜生日的時候，適時地送她有趣的禮物。對於他來說，尼茲莊園，這個留給他美好回憶的地方，跟康德拉季耶夫一樣，雖已離他而去，但是卻永遠在心中。

遊歷劍橋

西元 1892 年 12 月，柴可夫斯基搬至法國東部的一個小鎮蒙貝利亞爾，他在這裡遇到了闊別四十多年的家庭教師芬妮‧裘爾巴赫。故人相見，舊友重逢，往昔的一切都歷歷在目。記憶是上天給予的最好的恩賜，沉浸往事中，總會有美好的事情浮現。

柴可夫斯基在西元 1893 年元旦到達了蒙貝利亞爾‧芬妮‧裘爾巴赫的公寓。當芬妮出來開門的時候，柴可夫斯基突然就愣住了。雖然老師已經 70 歲了，可她依舊有著柴可夫斯基當年所佩服的氣質和涵養。雖然他設想過千百遍故人重逢的場景，或悲或喜，可是等到真正相見，卻沒有太大的情緒波動。彷彿只是幾天沒有見面的鄰居，坐下來一起嘮嘮家常。他們共同回憶著柴可夫斯基童年的時光，想起大家有趣的事情。這一刻，柴可夫斯基彷彿回到了自己的幼年，呼吸著故鄉獨有的空氣的芳香，體會著家人給他的愛。但是，這充滿溫暖的回憶立刻激起了柴可夫斯基積壓已久的悲傷心理，他又開始想念媽媽和妹妹了。

西元 1892 年年底和 1893 年初舉行的戲劇節，讓柴可夫斯基有了很多次機會旅行演出，他在巴黎、華沙和漢堡等地，都指揮演奏了自己的作品。但是就算是不停地旅行，也沒有讓柴可夫斯基快樂起來；聽著自己演奏的曲

子，也沒有讓他感受到往昔的激動與興奮。現在的他身心俱疲，也許是因為和幼時家庭教師的重逢喚起了他對往昔的思念，也許是故友的過世給了他生命不可承受之重。但是終歸有一點，現在的柴可夫斯基已經不是那個充滿激情的創作者了。他現在開始思考人生，思考死亡，這種思考帶給他的，除了恐懼，還有疲倦。

不久，他回到了俄國，在敖德薩指揮了他的作品音樂會。一連好幾天的表演和應酬讓他精疲力竭。敖德薩的歡迎活動對於他來說有些浩大，各界人士都盛情款待這位偉大的作曲家。畫家庫茲涅佐夫甚至給柴可夫斯基畫了一幅肖像。畫中的柴可夫斯基身穿黑色的禮服大衣，十分有魅力，右手放在一些攤開的樂譜上，緊縮雙目，彷彿若有所思。這幅畫極大地表現了柴可夫斯基對於音樂的執念和風度，也是他最喜歡的一幅肖像畫。

回到克林以後，柴可夫斯基已經很難再提起興趣做別的事情，但是有一件事不得不做，那就是《第六交響曲》。

在旅行的途中他就已經構思好了一些細節，對於生命更深刻的理解讓他不得不快馬加鞭，去表現那些讓他覺得應該用音樂來表達的東西。

在創作期間，他又在國內指揮了幾場作品音樂會。這

些音樂會都受到了當地人們的熱烈歡迎。他還出席了青年
作家謝爾蓋・拉赫瑪尼諾夫的歌劇《阿萊科》的首演。這
個年僅 19 歲的小作曲家很受柴可夫斯基的賞識，柴可夫
斯基也給了他許多建議，並親自指揮了他所創作的《阿萊
科》。柴可夫斯基對於下一代的關懷和照顧讓這個青年作
曲家感到了前路的溫暖。

　　經過一系列的演出和對年輕作曲家的教育與提拔，柴
可夫斯基的名聲更大了。西元 1893 年，英國劍橋大學決
定授予柴可夫斯基榮譽音樂博士學位。這樣的殊榮給了他
無比的信心和歡喜，也讓他圓了一個博士夢。同年 5 月
底，柴可夫斯基前往倫敦，指揮演奏了自己的《第四交響
曲》。人們在聽到這首表現柴可夫斯基無比的才華的樂曲
之後，對其更加讚不絕口。在歡迎晚宴上，沃爾特・達姆
羅施和柴可夫斯基鄰座，當他得知柴可夫斯基在創作《第
六交響曲》時，十分興奮，懇求柴可夫斯基可以在創作之
後給他一份總譜，好讓他能夠在美國指揮演出。盛情之
下，柴可夫斯基的精神得到了很大的鼓舞與支持。

　　在劍橋大學授予柴可夫斯基博士學位的音樂會上，他
自己指揮演奏了幻想曲《黎密尼的法蘭契斯卡》，觀眾們
無不嘖嘖稱奇。與柴可夫斯基一道被授予博士學位的還有
德國作曲家馬克思・布魯赫、義大利作曲家阿里格・博伊

托、法國作曲家聖桑、挪威作曲家愛德華・葛利格。五位
作曲家頭戴著鑲有金絲帶的黑博士帽，身著紅寬邊的白長
袍，接受了博士學位，之後又舉行了香檳會和招待會。

　　但是，這個學位授予活動並沒有給柴可夫斯基任何興
奮的感覺。他總是在想念著國家，寢食難安。當他終於回
到故土的時候，迎接他的卻是朋友過世的消息，阿布萊希
特和席西羅夫斯基都在柴可夫斯基遠赴倫敦的時候過世
了。如果是前幾年，柴可夫斯基一定會悲痛欲絕，但是經
歷了很多生離死別之後，他對死亡這件事情也已經木然
了。相比於死亡，他更懼怕的是自己無法懷有勇氣去面對
生活中的苦難。這種心理，也直接促成了《第六交響曲》
的誕生。

悲愴交響曲

　　在忙完諸多事情回到家後，柴可夫斯基終於在西元
1893 年的下半年有系統地開始了《第六交響曲》的創作。
之前所想的零碎片段都被他寫了下來並一一實踐，想著能
夠用一部曲子來表達自己此刻心中的悲愴。

　　晚年的柴可夫斯基無疑是不幸福的。他深愛的梅克夫
人與他絕交、至親亞歷山德拉去世、與故友芬妮・裘爾巴
赫老師的重逢都讓他感到了或多或少的悲痛。回憶有甜蜜

也有痛苦，但是當心中翻滾的都是悲痛的情緒時，任何回憶都會變得悲愴了吧。柴可夫斯基想著自己的過往，想著這些在生命裡來來回回經過的人們，想著生離死別、骨肉分離，這些都給了他無限靈感。他決定，要用音樂，給自己的人生做一個總結。

在旅行期間，柴可夫斯基就已然打好了腹稿。常常是想著想著，就潸然淚下。不是他太過於感性，而是世間本就如此啊！要是沒有太多的感觸，誰會寫出這麼悲愴的曲目？在克林的家中，柴可夫斯基專心起草這部作品，他的創作熱情很高漲，僅僅三天就寫出了第一樂章。不僅如此，他還逐漸把之後的脈絡都想清楚了。連他自己都對自己的創作能力感到驚嘆！同時，他又開始為自己還未老去而感到欣喜了。

《第六交響曲》講述的是柴可夫斯基自己的故事，也是他內心的自白，它成為了柴可夫斯基交響曲的鼎盛之作。

大段大段的悲劇氣氛不僅是他自己的生活歷程，更是那個時代俄國知識分子與黑暗的命運抗爭的過程。無盡的磨礪讓這些人感受到了生活的艱難，也讓柴可夫斯基自己充滿了哀怨。這種哀怨完全表達在了《第六交響曲》中，巨大的傷感籠罩著每一個聽過這首曲子的人。

　　《第六交響曲》共有四章，每一章的曲風和傳達的情緒都有很大不同。第一章充滿悲愴的情緒，這是一個經歷了無數生離死別的老人內心的獨白。也許在生命的盡頭，當恐懼和不安充斥著老人的內心，當往事開始一點點回憶起來，那個沉睡了的疲乏的靈魂也許還想再一次爬起來重新振作。於是它抗爭，它掙扎，它一點一點想要爬出這個衰弱的軀殼。但是抗爭加劇了痛苦，每一次的揚手都會撕開更多的痛苦，每一次的展臂都會聽到軀殼沉重的嘆息。隨著音符的漸漸衰弱，鬥爭的意志也漸漸消失，最終化為了一絲青煙，瀰散在空氣之中。

　　第二章則傳達了歡快的情緒，是圓舞曲的節奏。這種歡快讓人們首先想到的是天堂，是遠方的理想世界。在經歷了無數的悲傷情緒之後，一切的希望都寄託在了那遠方看不到的天堂。人們幻想著，幻想著美好的景象，幻想著歡快的情緒。但是這畢竟是幻想，溫柔的調子後面留下的是無盡的悲涼。幸福的幻想中夾雜著憂愁的呻吟，讓人不得不想起第一章痛苦的景象。這個天堂只是幻想出來的，再美好的場景、再優美的舞蹈也無法掩蓋這些悲涼。內心的悲愴在溫柔的音色下逐漸顯露了出來。

　　第三章給人們傳達了一種強勁的感覺，是一個很急的快板。氣氛上也十分緊張，給人一種莊嚴肅穆但又充滿力

量的感覺。在表現上用了音色的多樣化來襯托一種神祕怪異的景象。怪誕的形象反覆出現，忽而飛嘯，忽而沉靜。

各種形象不斷出現、消失、飛逝，讓人們無法確定這些形象究竟是現實還是夢幻。這裡表現了一種類似於生活的感覺，人生的洪流不斷地湧入人們的心靈。其中的美好讓人們感到快樂但是虛無，嘈雜的呻吟又是對美好背後的控訴，讓人無法接受。進行曲中雄偉的生活力量冷酷無情，讓人們感受到了一種冰冷的威脅。這裡不僅表現了作曲家的內心，也充滿了普通人內心的困惑與矛盾。

第四章是安魂曲，充滿了悲哀柔和的感覺。同第一個樂章一樣，表現的是對生命的絕望和悲傷。但是不同的是柔板更加溫和，沒有過多的衝突，有的只是一個絕望的風燭老人，飽受生活的摧殘與打擊，在生命的盡頭對死神的妥協。抗爭是徒勞的，但是又不想就這樣被死亡擄去生命。最後吞噬一切的死亡悄然帶走了所有生命力，一切都沉寂下來。樂曲的最後，在一串長音符過後，一切都安靜了。痛苦和悲傷在無盡的鬥爭中耗盡了力量，最後都被死神連同生命帶走。從心中傳遞出來的沉寂使對於生活的熱情和希望都消散，一切歸於永恆的毀滅。

這種悲壯的感情不正是這個飽受痛苦的老人一生所能發出的最後的嘆息嗎！第一樂章主動的抗爭，可不是僅

僅做個樣子；第三樂章更是用了吃奶的勁拚命一搏，雖然力不從心；但直到第四樂章，那顆絕望的心仍在頑強地跳動，鮮紅的血液仍然在流淌。這顆飽受創傷的心靈也許在失去妹妹的時候就已經停息了，但它又跳動到了《第六交響曲》中作了最後一搏。此時，雖然柴可夫斯基感到自己時日不多，但也絕未料到這將是他的「最後一搏」。

《第六交響曲》在西元 1893 年 8 月 19 日完稿，柴可夫斯基在交付出版之前，把這部交響曲命名為「悲愴交響曲」，並把它交給自己的外甥達維多夫。柴可夫斯基在完稿後不禁鬆了一口氣：「我的一生從來沒有這樣滿足過，我確實完成了我自己的一件好東西。」「我知道這部作品是頂忠實的，我愛它；我過去的作品，我是絕對不愛的。」《悲愴交響曲》首演定在了 10 月 16 日，由作曲家本人親自指揮。演出過後，每個聽過它的人都對這首悲壯的交響曲表現出了極大的同情。他們聽到的，就是自己的一生，就是自己悲劇的寫照。它引起人們對那個黑暗的、慘無人道的制度的永久的懷疑，從而激勵人們為自由、光明、美好的生活而奮鬥。

一杯水的謎團

《第六交響曲》的首演並沒有非常受歡迎，眾多出席首演的作曲家們都認為這部交響曲並沒有柴可夫斯基之前的作品好。但是隨著演出次數的增多，人們逐漸明白了樂曲中的悲愴和蒼涼。許多音樂作品都是這樣，在沒有把自己的內心融入曲調中時並不會感受到什麼特殊的情感，但是一旦感受到了其中的美妙，那麼用任何言語來形容都會是蒼白的。

西元 1893 年 10 月 18 日那天，柴可夫斯基參加了歌劇協會的《葉甫蓋尼·奧涅金》的總排練，晚上又去了馬林斯基劇院觀看了演出，19 日又參加了歌劇《瑪卡維依》的排練。這兩天，柴可夫斯基又說了許多關於近期要修改《禁衛軍》和《奧爾良的少女》的總譜的事情。

20 日，在得到了《禁衛軍》總譜之後，外甥里特凱陪柴可夫斯基散步、聊天，然後一起去了他曾經的愛慕者薇拉家吃午飯。晚上他們又去觀看了奧斯特西羅夫斯基的話劇《火熱的心》，散場以後，柴可夫斯基跟一起看戲的英傑斯特和幾個外甥一造成了列依涅拉飯店吃飯。訂好飯菜之後，柴可夫斯基向招待員要一杯水，但是侍者說：「對不起先生，我們這裡沒有開水了。」於是柴可夫斯基說：「那就要一杯生水吧，涼一些就可以了。」大家都勸柴可夫

斯基不要喝生水。英傑斯特說：「現在城裡正在流行霍亂，生水裡面會有髒東西的，所以還是不要喝生水了。」但是等到水端過來之後，柴可夫斯基說：「我還是習慣喝生水的，不用擔心。」於是他不顧大家的勸阻，把一杯生水喝了下去。

　　但是柴可夫斯基並沒有像自己預想的那樣沒有事情。當晚，他就感覺很不舒服，整夜沒睡。本來想著早晨吃點東西會好些，但是他早晨幾乎沒有什麼食欲，什麼也沒有吃。他一如既往地工作，但是明顯氣色沒有以前好了。他之前也常常有胃痛的毛病，所以也沒有把自己不舒服的事情放在心上。英傑斯特要去請醫生，但是被柴可夫斯基攔住了：「我經常也會胃痛，所以不要擔心。不會是什麼重病的。」於是英傑斯特就被柴可夫斯基勸走去做自己的事情了。當天下午，格拉祖諾夫應邀來看望柴可夫斯基，但是眼前的這個老頭兒和之前所見到的那個精神奕奕的作曲家大有不同。此時的柴可夫斯基臉色特別不好，明顯是得了什麼病。柴可夫斯基對格拉祖諾夫說：「我想自己待一會兒，也許是我真的得了霍亂，你還是先走吧。」

　　當英傑斯特忙完了自己的事情之後，他發現柴可夫斯基很難受地蜷縮在自己的床上，病情已經相當嚴重了，於是他趕快去找自己的家庭醫生別爾金森，可是別爾金森也

不能確診柴可夫斯基的病情，於是他找來了自己經驗豐富的兄弟一起會診，確定了柴可夫斯基得的就是霍亂。

即使醫生和親人們都在竭力挽救柴可夫斯基的生命，但是他還是沒能逃離死神的魔爪。就在柴可夫斯基患病的第三天，他開始腎衰竭，無論是什麼方法都不能遏制病情了。現在的他們只能向上帝禱告，祈求晚一些帶走這個大作曲家。然而上帝並沒有眷顧這個天才，10 月 25 日凌晨 3 點，柴可夫斯基終於停止了呼吸，結束了苟延殘喘的生命，同時也結束了無盡的苦難、悲傷和美好。與他的《悲愴交響曲》一樣，生命就在不斷衰弱的掙扎中漸漸消逝了。

連與柴可夫斯基最親近的英傑斯特也想不到，就這樣小小的一杯水，卻為這位大作曲家帶來了死神。也許這就是天意，當柴可夫斯基還以為自己可以重新一搏之時，生活就給了他最沉重的一次打擊，帶走了這顆不斷跳動的內心。

10 月 25 日，各界人士聚集在柴可夫斯基的住所門前，準備和這位偉人進行最後的道別。人們一個個經過柴可夫斯基遺體的身邊，含淚向他鞠躬或者呢喃，呢喃著柴可夫斯基的好。柴可夫斯基的遺體依舊是那麼瀟灑，著一身筆挺的黑西服安臥在靈臺上，接受著人們充滿悲痛的花環。

　　但是他的臉上再也沒有了光澤，也沒有了往日犀利的眼神。

　　此刻，懷著巨大悲哀前來告別的人們停留在柴可夫斯基的遺體前，久久不願散去。遺體告別會持續了兩天，前來弔唁的人們都是受過柴可夫斯基影響或者幫助的人。顯然，人們的愛也無法更改偉人已死這個事實。人們的淚水伴著雨水送了他最後一程。

　　聖彼得堡和莫斯科開始爭奪這位偉人的安葬地了，因為他死在了聖彼得堡但是卻住在莫斯科。亞歷山大三世解決了這個爭論，下令把柴可夫斯基葬在了聖彼得堡亞歷山大·涅夫斯基教堂公寓，並且全部費用都由皇室承擔。這無疑是最大的榮譽，在他之前只有普希金得到過這種殊榮。

　　10 月 28 日，在聖彼得堡舉行了柴可夫斯基的安葬儀式。就這樣，這位偉大的藝術家走完了自己的一生。一個星期之後，《第六交響曲》響徹聖彼得堡貴族會議大廳。悲哀的樂聲在人們的耳旁縈繞，人們聽到了他的不捨、他的渴望、他對人生的絕望和希望。在強勁的音符中，人們再也抑制不住內心的感情，都在痛哭，以至於把樂章都淹沒了。這部作品真正成為了柴可夫斯基最後的告別，他向人們訴說和表達著，換來的是人們的悲鳴。柴可夫斯基的

亡靈終於在這真誠的哭聲中找到了慰藉。

　　就這樣，《悲愴交響曲》成為了最後的悲歌，而這位偉大的音樂家彼得・伊利奇・柴可夫斯基，將永遠在音樂史上熠熠生輝。

附錄　柴可夫斯基年譜

西元 1840 年 5 月 7 日，在俄國沃特金斯克冶金工廠廠長伊利亞·彼得羅維奇·柴可夫斯基的家中誕生了排行第三的兒子—彼得·伊利奇·柴可夫斯基。

西元 1845 年 11—12 月，開始隨帕里契柯娃學鋼琴。

西元 1850 年 8 月，隨母前往聖彼得堡。9 月入讀法律學校。

西元 1852 年 5 月，舉家遷至聖彼得堡。

西元 1854 年 7 月，母親去世。

西元 1855 年 開始隨 A.B. 居恩丁格爾學鋼琴，學習數字低音和聲。

西元 1857—西元 1858 年寫作浪漫曲《我的天才，我的天使，我的朋友》。

西元 1859 年 5 月，從法律學校畢業。6 月，任司法部九等文官。

西元 1861 年擔任工程師皮薩遼夫的議員，開始就學於俄羅斯音樂協會音樂班（隨 H.N. 扎列巴學樂理）。

西元 1862 年 9 月，入讀以俄羅斯音樂協會音樂班為基礎而新建的聖彼得堡音樂學院（隨扎列巴學和聲及對位，隨安東·魯賓斯坦學樂器法和作曲）。10 月，結識俄國音樂批評家拉羅恰。

西元 1863 年 3—4 月，擔任音樂會鋼琴伴奏。5 月辭去司法部官職。後執教鋼琴和原理。12 月，在俄羅斯音樂協會的交響音樂會上聽到格林卡《魯斯蘭與柳德公尺拉》歌劇序曲，印象深刻。

西元 1864 年根據 A.H. 奧斯特西羅夫斯基的戲劇寫作《暴風雨》序曲。

西元 1865 年夏，用法語翻譯 F.O. 格瓦爾特的《樂器法指南》。8 月，管絃樂《性格舞曲》在巴夫洛夫斯克演出。11 月 14 日，首次以指揮身分指揮為小型樂隊而作的《F 大調序曲》。12 月 29 日，大合唱《歡樂頌》（席勒詩）在聖彼得堡音樂學院畢業音樂會上公演。12 月 31 日，音樂學院畢業，榮獲銀質大獎章。

附錄

西元 1866 年 1 月 5 日，應徵為俄羅斯音樂協會莫斯科分會音樂班教師，遷居莫斯科。1 月 10—18 日，與尼古拉·魯賓斯坦的友誼開始。拜訪奧斯特西羅夫斯基和尼古拉·魯賓斯坦建立的藝術家小組。4 月 4 日，為大型管絃樂團創作的《F 大調序曲》（手稿）在莫斯科演出（尼古拉·魯賓斯坦指揮）。7 月，寫作《第一交響曲》過度勞累，導致神經疾患。11 月 11 日，在莫斯科音樂學院慶典上用鋼琴演奏格林卡《魯斯蘭和柳德公尺娜》歌劇序曲。12 月 10 日，在莫斯科演出第一交響曲之諧謔曲（尼古拉·魯賓斯坦指揮）。

西元 1867 年 12 月，在為法國作曲家柏遼茲舉行的隆重宴會上以法語演講，結識俄國藝術學家 B.B. 史塔索夫。

西元 1868 年 1 月，在莫斯科結識俄國作曲家、指揮家公尺利·巴拉基列夫。2 月 3 日，《第一交響曲》在莫斯科首演（尼古拉·魯賓斯坦指揮）。3 月 10 日，在《當代年鑑》上發表第一篇樂評（關於林姆斯基 - 高沙可夫的《塞爾維亞幻想曲》）。3—4 月，在聖彼得堡會晤「強力集團」的作曲家；拜訪俄國作曲家 A.C. 達爾戈梅日斯基；與法國女歌唱家阿亞托戀愛。

西元 1869 年 1 月 30 日，歌劇《總督》在莫斯科大劇院上演。2 月 15 日，交響詩《命運》在莫斯科首演（尼古拉·魯賓斯坦指揮）。8 月 6 日，歌劇《水仙女》交予皇家劇院經理處（未獲上演）。

西元 1870 年 3 月 16 日，幻想序曲《羅密歐與茱麗葉》在莫斯科首演。6 月，赴曼海姆參加貝多芬 100 週年誕辰音樂節。12 月 18 日，在莫斯科演出歌劇《水仙女》中的《埃爾弗女神的合唱》（尼古拉·魯賓斯坦指揮）。

西元 1871 年在莫斯科舉行作品慈善音樂會（節目有第一絃樂四重奏、鋼琴曲、浪漫曲等）。11 月，開始與《當代年鑑》合作，擔任音樂評論員。

西元 1872 年 5 月 31 日，在莫斯科綜合技術展覽會開幕典禮上演出為彼得大帝誕生 200 週年而作的大合唱。

西元 1873 年 1 月 26 日，《第二交響曲》在莫斯科首演（尼古拉·魯賓斯坦指揮）。2 月 11 日，為奧斯特西羅夫斯基的詩劇《雪女孩》所

寫的配樂在莫斯科劇院首演。12月7日，交響幻想曲《暴風雨》在莫斯科首演（尼古拉·魯賓斯坦指揮）。

西元 1874 年 3 月 10 日，《第二絃樂四重奏》在莫斯科首演。4 月 12 日，歌劇《禁衛軍》在聖彼得堡馬林斯基劇院首演。11 月 22 日，歌劇《鐵匠瓦庫拉》序曲在莫斯科演出（尼古拉·魯賓斯坦指揮）。

西元 1875 年 5 月 4 日，歌劇《禁衛軍》在莫斯科大劇院首演。10 月 13 日，《第一鋼琴和管絃樂協奏曲》由德國鋼琴家漢斯·馮·標羅在波士頓首演。11 月 7 日，《第三交響》曲在莫斯科首演（尼古拉·魯賓斯坦指揮）。

西元 1876 年 1 月 13 日，《第一絃樂四重奏》在波士頓演出。2 月，終止與《當代年鑑》合作。8 月，前往羅伊特參觀瓦格納音樂節；會見瓦格納和李斯特。11 月 24 日，歌劇《鐵匠瓦庫拉》在聖彼得堡馬林斯基劇院首演。11 月 30 日（12 月 12 日），幻想曲《羅密歐與茱麗葉》在維也納演出。12 月，結識列夫·托爾斯泰；開始與梅克夫人信件。

西元 1877 年 2 月 25 日，芭蕾舞劇《天鵝湖》在莫斯科大劇院首演。7 月，與公尺露可娃結婚。

西元 1878 年 2 月 22 日，《第四交響曲》在莫斯科首演（尼古拉·魯賓斯坦指揮）。10 月 2 日，脫離莫斯科音樂學院。

西元 1879 年 3 月 17 日，歌劇《葉甫蓋尼·奧涅金》在莫斯科小劇院由莫斯科音樂學院的學生演出（尼古拉·魯賓斯坦指揮）。

西元 1880 年 12 月 6 日，《義大利隨想曲》在莫斯科首演（尼古拉·魯賓斯坦指揮）。

西元 1881 年 1 月 11 日，歌劇《葉甫蓋尼·奧涅金》在莫斯科大劇院演出。

西元 1881 年 1 月 11 日，歌劇《葉甫蓋尼·奧涅金》在莫斯科大劇院首演。2 月 13 日，歌劇《奧爾良少女》在聖彼得堡馬林斯基劇院首演。

西元 1882 年 1 月 16 日，在莫斯科演出絃樂小夜曲。5 月 18 日，第二鋼琴和管絃樂協奏曲在莫斯科首演。7 月 16 日，歌劇《奧爾良少女》在布拉格首演。10 月 18 日，三重奏《紀念一位偉大的藝術家》首演。

附錄

西元 1883 年 10 月 22 日，慶典序曲《1812 序曲》在莫斯科演出。

西元 1887 年 1 月 19 日，歌劇《女靴》在莫斯科大劇院首演（柴可夫斯基指揮）。3 月 15 日，巴黎舉行柴可夫斯基作品專場音樂會。11 月 14 日，第四管絃樂組曲《莫札特風格》在莫斯科首演（柴可夫斯基指揮）。

西元 1888 年 3 月，環歐巡迴演出（萊比錫、漢堡、柏林、布拉格、巴黎、倫敦）（柴可夫斯基指揮）。11 月 5 日，《第五交響曲》在聖彼得堡首演（柴可夫斯基指揮）。11 月 10 日，《哈姆雷特》序曲在聖彼得堡首演（柴可夫斯基指揮）。12 月 6 日，歌劇《葉甫蓋尼‧奧涅金》在布拉格上演（柴可夫斯基指揮）。12 月 17 日，《暴風雨》在俄羅斯交響音樂會演出（柴可夫斯基指揮）。

西元 1889 年 3 月，第二次出國巡迴演出（科隆、法蘭克福、德累斯頓、柏林、日內瓦、漢堡、倫敦） 結識 J. 勃拉斯。4 月 25 日，在巴黎舉行柴可夫斯基作品音樂會。11 月 19、20 日，在聖彼得堡指揮安東‧魯賓斯坦作品音樂會以紀念其從事藝術活動 50 週年。

西元 1890 年 1 月 15 日，芭蕾舞劇《睡美人》在聖彼得堡馬林斯基劇院首演。1 月 19 日—6 月 6 日，創作歌劇《黑桃皇后》（共 44 天）。11 月，聖彼得堡音樂學院慶祝柴可夫斯基從事藝術活動 25 週年。12 月 6 日，歌劇《黑桃皇后》在聖彼得堡馬林斯基劇院首演。12 月 17 日，歌劇《黑桃皇后》在基輔公演，柴可夫斯基出席。12 月，與梅克夫人信件終止。

西元 1891 年 2 月 9 日，為莎士比亞《哈姆雷特》配樂演出（聖彼得堡公尺哈依諾夫劇院）。3 月 24 日，巴黎舉行柴可夫斯基個人作品音樂會（柴可夫斯基指揮）。4—5 月，赴美旅行演出（紐約、巴爾的摩、費城），在紐約指揮卡內基廳開幕音樂會。11 月 4 日，歌劇《黑桃皇后》在莫斯科大劇院演出（柴可夫斯基指揮）。12 月 21、22 日莫斯科舉行柴可夫斯基作品音樂會（柴可夫斯基指揮）。

西元 1892 年 1 月 2 日，華沙舉行柴可夫斯基作品音樂會（柴可夫斯基指揮）。1 月 7 日，歌劇《葉甫蓋尼‧奧涅金》在漢堡演出。4 月，遷往克林。11 月 30 日，歌劇《黑桃皇後》在布拉格演出。11 月，當選巴黎高雅藝術研究院信件院士。11 月 25 日，六重奏《佛羅倫薩回憶》在聖彼得堡室內樂協會首演。12 月 6 日，歌劇《約蘭塔》和芭蕾舞劇《胡桃鉗》在莫斯科音樂會上舉行首演。

西元 1893 年 1 月 16 日，奧德薩舉行柴可夫斯基作品音樂會（柴可夫斯基隨機指揮）。1 月 21 日，為救濟奧德薩麗舍列夫斯基中學貧困學生，參與指揮音樂會。2 與 4 日，開始創作《第六交響曲》。3 月 7 日，指揮芭蕾舞組曲《胡桃鉗》在莫斯科演出。8 月 19 日，《第六交響曲》完成。

5 月 20 日，在倫敦演出《第四交響曲》（柴可夫斯基指揮）。6 月 1 日，當選劍橋大學榮譽博士。10 月 16 日，《第六交響曲》在聖彼得堡首演（柴可夫斯基指揮）。10 月 21 日，傳出重病消息。10 月 25 日，在聖彼得堡逝世。10 月 28 日，被永遠葬在聖彼得堡亞歷山大·涅夫斯基公墓。

電子書購買

國家圖書館出版品預行編目資料

柴可夫斯基的悲愴與華麗樂章：《天鵝湖》、《睡美人》、《胡桃鉗》，擺脫單純的娛樂性，展現高度的藝術性，使旋律成為芭蕾舞劇的靈魂 / 李響編著 . -- 第一版 . -- 臺北市：崧燁文化事業有限公司 , 2022.09

面；　公分

POD 版

ISBN 978-626-332-668-2(平裝)

1.CST: 柴可夫斯基 (Tchaikovsky, Peter Ilich, 1840-1893) 2.CST: 音樂家 3.CST: 傳記 4.CST: 俄國

910.9948　111012883

柴可夫斯基的悲愴與華麗樂章：《天鵝湖》、《睡美人》、《胡桃鉗》，擺脫單純的娛樂性，展現高度的藝術性，使旋律成為芭蕾舞劇的靈魂

臉書

編　　著：李響

發 行 人：黃振庭

出 版 者：崧燁文化事業有限公司

發 行 者：崧燁文化事業有限公司

E - m a i l：sonbookservice@gmail.com

粉 絲 頁：https://www.facebook.com/sonbookss/

網　　址：https://sonbook.net/

地　　址：臺北市中正區重慶南路一段六十一號八樓 815 室

Rm. 815, 8F., No.61, Sec. 1, Chongqing S. Rd., Zhongzheng Dist., Taipei City 100, Taiwan

電　　話：(02) 2370-3310　　傳　　真：(02) 2388-1990

印　　刷：京峯彩色印刷有限公司（京峰數位）

律師顧問：廣華律師事務所 張珮琦律師

定　　價：250 元

發行日期：2022 年 09 月第一版

◎本書以 POD 印製

獨家贈品

親愛的讀者歡迎您選購到您喜愛的書，為了感謝您，我們提供了一份禮品，爽讀 app 的電子書無償使用三個月，近萬本書免費提供您享受閱讀的樂趣。

ios 系統 　　　　安卓系統 　　　　讀者贈品

請先依照自己的手機型號掃描安裝 APP 註冊，再掃描「讀者贈品」，複製優惠碼至 APP 內兌換

優惠碼（兌換期限 2025/12/30）
READERKUTRA86NWK

爽讀 APP

📖 多元書種、萬卷書籍，電子書飽讀服務引領閱讀新浪潮！

🎧 AI 語音助您閱讀，萬本好書任您挑選

🔍 領取限時優惠碼，三個月沉浸在書海中

🔔 固定月費無限暢讀，輕鬆打造專屬閱讀時光

不用留下個人資料，只需行動電話認證，不會有任何騷擾或詐騙電話。